諾貝爾文學獎得主　高行健

華文戲劇專家　方梓勳 ——著

論戲劇

序

以無住為本

——高行健戲劇論的背後

方梓勳

高行健的劇作包括了他所謂的「史詩戲劇」和「內心戲劇」。前者以中國歷史或當代生活為背景，故事性較強，從外在世界出發，描述人間百態，也訴諸集體記憶和集體潛意識。後期的劇作則轉向內心，挖掘人生的疑惑和困境；較諸前期的史詩劇，內心劇更具普遍性。無論是史詩劇或內心劇，高行健的劇作一開始就以非寫實的手法為前提，「疏離」這世界與人的內心。他寫過一首名為〈逍遙如鳥〉的詩，描述他與世界的若即若離的關係；他的劇場就有如詩中一隻在空中翱翔的鳥，居高臨下，俯瞰人生百態：

你若是鳥

僅僅是隻鳥

迎風即起

率性而飛

眼睜睜

俯視人間

這一片混沌

飛越泥沼

於煩惱之上

了無目的

自在而逍遙

逍遙自在的飛鳥遠離地上令人煩擾的瑣事，此身不在其中，自能把人世間看得清晰透徹。那裡有「偌大一隻慧眼／導引你前去／未知之境」。鳥在上空俯視，「明晃晃一片光亮／空如同滿／令永恆與瞬間交融」，這就是作家追求的「澄明」境界，然而並不意味著完全的出世，可說是一種藕斷絲連的關係。正如飛鳥俯視一片混沌的人間，作家也企圖觀審這世界，他的作品就通過形象體現了觀審帶來的智慧，不是說教，而是審美。

這是高行健的人生觀，也不啻是他的戲劇觀的比喻，正如他所說，戲劇是「澄明的眼睛，一雙冷眼，冷靜觀照這大千世界的眾生相」（〈論舞臺表演藝術〉）。莎士比亞（William Shakespeare）說：人生如舞臺，其實，反過來說，舞臺不就是人生？在舞臺

上演出的，無論是具象或抽象，都或多或少是人生的反映。寫實主義劇場千方百計吸引觀眾全情投入演出所締造的世界，從高行健的角度來看，這只會擾亂視聽，妨礙觀眾清醒地去感受舞臺上的演出。不難想像，高行健期望觀眾有如飛鳥一樣，靜觀舞臺上「滿地的瑣碎」。那麼，如何在舞臺與觀眾席之間設置一些緩衝或者屏障，使觀眾不至於全情投入？答案是距離感。高行健很注重劇場的假定性（suppositionality），所以不時採用一些手法去打破舞臺上寫實主義的幻覺，例如《山海經傳》說書人的直接與觀眾對話，《對話與反詰》裡和尚玩的把戲，《八月雪》中人物的自報家門等，都在提醒觀眾他們正在看戲。有了距離感，觀眾就不再全心追隨角色的感情變化，一旦跟舞臺上的世界分拆開來，便可以更客觀地理解和感受戲裡的一切。表面上看來，這與布萊希特（Bertolt Brecht）的間離法（Verfremdungseffekt）的手法是如出一轍的。不過與布萊希特的理想是批判的精神，而高行健追求的卻是一種旁觀者清的澄明，好去看清楚世界和人的困境；布萊希特的戲劇要求對社會有高度的參與，而高行健則較注重個人的內心。

布萊希特的目標是社會效果，所以著眼於觀眾的反應；高行健認為在戲劇的過程中，無論是寫戲抑或是演出，觀眾的意識總也存在。另一方面，他更看重演員的表演，以及通過演出去開拓戲劇敍述的可能性。他常說的空空的舞臺，就是要把觀眾的注意力集中在演員身上。他的戲劇理論以探索演員的表演為軸心，要點有二：演員的三重性和

中性演員（neutral actor），以及人稱的轉換。兩者都強調演出的距離感，既獨立又有很密切的關係。

演員三重性理論屬於演員自我內省的範疇。自我不斷變化，具有某程度的可塑性，不過，它的組成和功能，都是要因應共時的定位才能確立的。演員自身和他要扮演的角色都是固定的，這就是定位規範了內容，可以說有所執著。中性演員是一種狀態，它的作用就是在演員的意識與這些執著的位置之間締造一段距離，讓演員的藝術更有發揮的自由，同時賦予演員冷靜審視自身演出的自覺。這裡又分為兩個階段：第一階段是演員進入角色之前的準備，把日常生活的我去掉，毫無牽掛地進入狀態。這種「淨化」的狀態並不是完全放鬆的，按照高行健的說法，它猶如運動員在槍聲一響之前的蓄勢待發的心態，即是一種心理姿勢。第一階段的中性狀態是歷時和獨立的，把中性演員、日常生活的演員和他將要扮演角色的演員分割開來。第二階段是共時的，在劇場裡，演員得投入演出他的角色，但並非全情的投入。斯坦尼斯拉夫斯基（Constantin Stanislavski）體系講求浸淫（immersion）和體驗，演員應該等同角色，但高行健認為這並不適合當代的舞臺，取而代之的應是演員的自覺——我們又要回到距離這個概念，就是在角色與演員之間設置可伸縮的空間，讓演員可以意識和感受到本身的演出，從而調整他的演技，以及他與其他演員和舞臺的關係。我們可以沿用運動員的比喻，聲號一響之後，運動員

便得投入比賽，但一個好的運動員在比賽過程中，都會不時關注自己的和其他運動員的表現，隨時做出調整，尤其是球賽在進行中，球員都必須眼觀四面，耳聽八方，一時投入，一時處於中性狀態，觀審如何跟他的隊友配合。演員也是如此，他必要時可以進出角色，隨時觀察自己的演出以適應自己和其他演員、舞臺和觀眾的關係。例如在《彼岸》的最後一場，演員都回歸日常生活。又如在《生死界》的結尾，女人搖身一變進入中性狀態，對先前的演出作出批判，她的身分已經不再是戲裡的人物，而是走出了戲的世界，以中性演員的身分表達意見。這是中性演員在舞臺的現身說法，而不是隱藏在演員意識裡的中性。

高行健也講究演員的姿勢，他套用飛鳥的比喻，認為演員好比空中的鳥，總得有個姿勢，而且不斷變化，一方面疏離，另一方面融入四周的環境，毫不造作，因應情況而作出不同的動作和姿態，像鳥一樣，「總也在關注外界，總也在傾聽周圍的動靜」（〈論舞臺表演藝術〉）。對演員來說，這就是通過距離而作靜觀，再由靜觀作出對環境──從舞臺到觀眾席的整個劇場的環境──透徹的觀察和調度。高行健從距離入手，讓演員不再盲目地投入他所表演的角色，在進出角色之間，重新建立演員作為敘述者的作用，產生一種新穎的劇作法（dramaturgy），有別於寫實主義的戲劇結構。

三重性談的是演員，人稱轉換主要涉及角色，為人物提供一面三稜鏡，使觀眾對

人物有立體的了解，仿如畢卡索（Pablo Picasso）的立體派繪畫：只是戲劇家是從人物的觀點出發，畫家則以外在的角度爲依歸，有主觀和客觀之別，各自出發自不同的切入點。人稱轉換主要從主觀走到客觀，由「我」轉換爲「你」、「他」或「她」，爲的是避開自戀和當局者迷的困境，利用距離帶來的清醒，建立一個不同程度的客觀視角，折射出人物內心不同的側面。女性人物通常都是採用第三人稱的「她」，大概是因爲高行健認爲女人受的苦要比男人多出很多，所以要提高隔離感才能脫離「我」，方才看和說得分明。無論男性或者女性人物，人稱轉換都是自我的他者化；就演出來說，它大大地拉開了演員和人物的距離，使演員較爲容易進出中性狀態，人稱轉換與演員三重性就存在著這種互動的關係。

這種把「我」一分爲二的手法，在第一人稱的小說敍述裡，見諸於敍述的「我」和經驗的「我」兩者之間的矛盾，張力也由此而生。對高行健的劇作而言，「我」的外化較爲全面，作爲敍述者的「我」、「他」或「她」跟自我，彼此的關係表面上是脫離的，卻暗裡存在著密切的關連，這又是演員和觀眾所了解的，故此這人稱轉換的自我剖析要比第一人稱的自述微妙和複雜。至於「我」與他者化後的「我」的矛盾，通常都現身於兩個人物之間，例如《彼岸》的人和影子，以及《叩問死亡》的這主和那主，就兼有意識上和物理上的他者化。

一直以來高行健都在追求新的敘述手法。除了戲劇，還有小說，例如《靈山》、《一個人的聖經》的人稱轉換，就打破了傳統敘述觀點的規範。此外，他也從攝影和繪畫去探索觀察人生的觀點和角度，最近更通過電影這門較新的藝術的可能性。敘述是人類的天性，更是人類靈性的表現，企圖發掘電影這門較新的藝術品。那高行健又為什麼要追求戲劇敘述的可能性功能，美好的敘述就是不可多得的藝術品。那高行健又為什麼要追求戲劇敘述的可能性呢？答案是尋找敘述的自由。他認為戲劇在敘述上應享有像詩歌和小說一樣的靈活性。十九世紀末以來寫實主義戲劇霸佔劇壇，一味追求幻覺的慣例和規條把舞臺的表現和敘述手法困在僵化的框框裡面，動彈不得。現當代劇場極力打破這些框框，高行健提出的演員三重性和人稱轉換，更大大開拓了敘述自由的天地，使戲劇的敘述不再只容許單一的全知角度——所謂第四堵牆的形式——而是可以出自演員和人物的內心。

對於高行健來說，距離是一個關鍵。

審美同人生得有一段距離，時間、空間和心理上的距離，有了這種距離，才可能昇華，否則，一片混沌，看不清楚。不僅作者同他的人生經驗，演員同他扮演的角色，舞臺與觀眾之間也得有必要的距離，才可能對劇中的人和事作出審美評價。

從外面看裡面，才可以看得客觀和透徹。「這種距離感導致清醒的意識，會昇華為對人生的悲憫」（第12章），所以高行健也談到演員的「忘我」和「異己化」（亦即「他者化」）。「忘我」就能夠清除自我，是關注和傾聽的條件，例如化妝和面具都是演員「異己化」的體現。演員轉變為劇中的人物，他本來的面目已經消失了，於是抽身化為一雙慧眼，審視這異己的角色的表演（〈論舞臺表演藝術〉）。同樣地，人稱轉換也是「忘我」和「異己化」的過程，使人物可以站在一個暫時屬於非我的看臺觀審自我。這些都是自我的不同的狀態，所以中性演員和人物的他者化並非兀然獨立，它們都屬於非我，也是自我的一部分。而且它們之間的關係不是抗爭性質的，與佛洛伊德（Sigmund Freud）所論的本我、自我和超我之間的需求滿足和壓抑的衝突也不一樣。

高行健追求的是一種有距離的敍述，原因是戲劇可以體現詩意，但這種詩意不一定來自角色的抒情，而是來自冷靜的觀省，也就是前文說到的從外看內，通過平和、淨化而來的昇華。越是冷靜，越是距離，不但越見張力，而且帶來詩意。觀眾從旁觀者角度去欣賞這種有距離的敍述，也會感受到舞臺上發出來的詩意，戲劇本來就有這種作用。

高行健提出的戲劇除了有展示的功能，還可以具備小說的敍述和詩歌的抒情，可能性和自由大大地提高。戲劇懷著犀利的「武器」，加上劇場裡的人與人直接的交流，很有條件發揮強烈的感染力。然而，高行健的戲劇不以哲理為目標，他曾經說過，他不希

望批評家精密地分析他作品裡的哲學，應該把哲學還給哲學家；他又提出「冷的文學」的口號，就是說文學不應是「像革命一樣鬧得轟轟烈烈的文學」，而是「一番觀察，一種對經驗的回顧，一些臆想和種種感受，某種心態的表達，兼以對思考的滿足」（高行健，一九九〇：一八）。他的戲劇也是一樣，可說是「冷的戲劇」——一種採用有距離的敍述、詩意和以靜觀和內省為目標的戲劇。

這種說法並不等於說戲劇沒有思想。對他而言，文學（包括戲劇）純然是個人的，也是「獨立不移」的、超越政治和市場之上，這就是文學和文學家的自由。高行健又認為：

戲劇家的問題在於對社會和人生有沒有自己獨特的認識，又能否把這種認識變成鮮明生動的舞臺形象，而不流於宣傳和說教。

所以戲劇並非不能把任何訊息帶給觀眾，而是這訊息是屬於個人的，也是非功利的。高行健認為，戲劇家是他所處時代的思想家（第1章），這大概是類似夫子自道的宣言多於廣義的觀察。歷史上有很多富有思想的戲劇家，但是一味注重戲劇性（dramaticality）和故事性的戲劇家也不少。可以看出，高行健一方面拒絕把作品用以宣

第1章

傳，另一方面又要作品兼顧思想。在他而言，這兩點是沒有矛盾的。他的作品主要是要「揭示人生的真相」（第18章），而不是像哲學家的文章去討論和分析人生。戲劇家是一個觀察者，他的任務是「揭示」而非分析，更無須作出道德上的判斷，因為解釋的權力始終屬於作為訊息接受者的觀眾。戲劇家只可作出某程度的控制，甚至不要傳授大道理，他只要、也只能通過舞臺上的人物和動作使觀眾有所感受。

向來分析高行健戲劇的論文，多數以他的方法論為重點。他的成名作《車站》被認為是第一齣把荒誕劇介紹給中國劇壇的實驗劇，後來他又提出了演員三重性、中性演員和人稱轉換，自此高行健這名字便與實驗劇場連在一起，有關他的討論更與技巧和形式結下不了緣；因此之故，他的方法背後的思想往往被人忽略了。其實他的作品和文藝理論，包括戲劇理論，都是從他的人生觀出發，也是他所堅持的人生理念的體現。正如他自己所言：

（戲劇）揭示人生的真實處境……同時賦予一種審美……不僅僅是一種藝術形式或呈現的方式……這既是戲劇家的認識，又是藝術上的追求，兩方面是聯繫在一起的。

第1章

可見方法與作家的認識有連貫的關係，兩者之間也存在著統一性。要理解高行健和他的作品，包括小說、戲劇、詩歌、攝影、繪畫和電影，最好是從他的思想入手。

關於這一點的討論，我們可以從在他作品中的重要母題——個人與集體的關係——開始。高行健長時間生活在共產主義政權之下，他認為表述確認個人的存在，寫作是個人對這個世界的挑戰，也是維護個人尊嚴的利器。在他的作品裡面，個人與集體的鬥爭經常出現，當中個人經常遭受威脅、圍攻和傷害，大多扮演受害者的角色。肯定的是，高行健的作品以個人為中心，而個人都有高度的能動性，積極地去爭取完全的獨立。高行健常常談到「自救」，重點就落在這個「自」字，「自救」既是主動，也是以自我為目標。人不是上帝，誰都沒有能力拯救全世界，所以誰也不能救誰，只能自救。面對社會的包圍，個人唯一的對策就是置身社會的邊緣，甚或逃亡，例如《車站》中「沉默的人」獨自上路，《彼岸》的「人」也要離開迫害他的眾人。「離群」在高行健的詞彙裡不含貶義，甘於寂寞反而會導致積極的距離感，這樣才能看清楚這個社會，作出「冷」的觀審和敍述。

另一方面，在個人要與社會保持一定距離的同時，也不能迷戀自我。高行健拒絕認同西方的極端個人主義，因為超人式的自我崇拜和英雄主義只會蒙蔽視聽。他認為藝術家固然首要確認個人，但也應有「內視」的本能，把自我的意識淨化為第三隻眼睛

（the third eye）。這隻慧眼通過超越自我所建立的距離，在觀察自己的時候，就能清醒和透徹（第2章）。不難看出，這種有距離的靜觀與中性演員和人稱轉換，過程和目標都是一致的。

慧能在《八月雪》裡宣講的時候引用《壇經》說：

我此法門，立無念為宗，無相為體，無住為本。……無住者，為人本性……念念時中，於一切法上無住；一念若住，念念即住，名繫縛；於一切法上念念不住，即無縛也。

高行健，二〇〇〇：七六─七七

「無住」是禪宗的一個重要的概念。所謂「住」，就是依附、執著的意思。「無住」不等於「不住」，後者是因為對事物產生厭惡，所以離棄，屬於負面的感情反應。「無住」卻是中性的，可以無住可以不住，也就是說對於人生的一切都有了解，都去接受。一旦接受了這個事實，明白了人的本性，就可以「無住」。「無住」是沒有所住，但又不去逃避，也不執著，如此則可以享有自在、解脫的懷抱，好像上文說的飛鳥一樣，超越地上的瑣碎，靜觀眾生和大千世界而獨立不移，達到「無縛」──自由──的

境界。運用在演出方面，「無住」是靜心的功夫，演員要「無住」於日常的我和角色的我，建立中性狀態，靈活地進出人物，並通過第三隻眼睛從外看內，不時觀察一己的演出以及和其他演員和觀眾的關係。人物要超越自我，不再執著於主觀的角度，即是說不再「住」在我的意識，把視角從我分散到你、他或她，在毫無障礙的情況下進行自我觀審。

對高行健來說，禪宗並非宗教，而是一種獨特的感知和思維方式。禪是超越的精神狀態，既外看，也內省，這剛好配合高行健所倡議的中性演員和人稱轉換，以及戲劇的觀審作用。事實上，禪的精神貫穿他的戲劇（第27章），除了本質性的啟示之外，他也從禪宗得到不少方法上的靈感，例如禪宗公案的非邏輯與言在意外的對話（高行健，一九九三：一三），都引發他去建立另一種的靈感。

與高行健提出的距離和超越相反，斯坦尼斯拉夫斯基要求演員全情投入角色，無論言行舉止、外貌和思維都依附於想像中角色的生活。演員在舞臺上雖然不可能全然忘我，但斯坦尼斯拉夫斯基幻覺主義的出發點是「真實的」模仿，一種堅持中心的執著。另一方面，布萊希特強調社會效應，他把演員從角色分拆開來，也把觀眾從舞臺世界隔開，目的是建立一種疏離關係，從而對舞臺上的人和事進行科學和客觀的分析。這並不是超越，而是辯證法，建基於從斯坦尼斯拉夫斯基的小資產階級的個人主義到無產階級

的集體主義的過渡。高行健的中性演員進出角色，追求的是對人生和自我的靜觀。較諸斯坦尼斯拉夫斯基和布萊希特，高行健的劇場更呈靈活和多面化。

高行健說：「倘要找出同西方作家的區別，恐怕是一種靜觀的態度，我對社會和自我都一概採取這種態度，當然也可以說發自根深蒂固的中國文化傳統，有別於西方作家通常採用的心理分析和體驗」（高行健，一九九三：一六）。這裡可以說明兩點：第一，生活與藝術的結合。「無住」是一種態度，也是一種手段，為的是要對社會和人生有澄明的審視。這種人生觀一直衍生和支持高行健的藝術信念，他的「沒有主義」和「冷的文學」都是從「無住」分支出來的。必須強調的是「沒有主義」並不等於虛無，它不受主義的束縛，反而是積極的，也是靈活的：「於是，才天馬行空，來去自在，說有規矩就有規矩，說無則無，說有規矩也是自立規矩，說無便自我解脫」（高行健，一九九五：六）。這就是無住而無所不住的真諦。「冷的文學」是自甘寂寞的文學，它拒絕被捲入政治的漩渦，「以區別於那種文以載道，抨擊時政，干預社會乃至於抒懷言志的文學」（高行健，一九九〇：一九）。所以「冷的文學」也不執著，屬於有距離的靜觀，也便於內省。

第二，中國性的問題，也就是與西方作家的區別和中國傳統的問題。高行健說他不屬於任何國家，中國在他的血液裡，不用他去標榜。無可否認的是，高行健揉合了所謂中國性的東西和當代西方劇場，創造了一種新的戲劇，這不但是在形式的層面（例如《對話

與反詰》的結構來自禪宗的公案），而且為戲劇的演技和演出帶來了本質上的改變，而所謂禪劇，就應該從靜觀和無住的概念出發去作出定義，而不是簡單地從手法方面去理解，尤其是他的內心戲，更把詩的境界帶進劇場。他的戲著墨東方而不留痕跡，看似西方而感覺迴異，具象而飄逸，入世才昇華。

高行健不是一個戲劇的工匠，他是藝術的和理論的戲劇家。自古以來，戲劇家多的是，但戲劇家而又有理論和思想支持，自成一家言的可說鳳毛麟角。在西方，布萊希特和阿瑟‧米勒（Arthur Miller）是這方面的佼佼者，華文戲劇家兼及理論的可說絕無僅有，曹禺討論戲劇的文章不少，但限於散篇。高行健提出中性演員、演員三重性和人稱轉換的概念，貫串戲劇家的思想、表演的要義，兼及演員的心理、演技的理論和實踐，是不可多得的戲劇觀，足以在世界劇壇中佔一重要的席位。

本書是由筆者幾次在巴黎的訪談錄（二〇〇四—二〇〇六）編纂而成的，最後由高行健於二〇〇九年完成修訂。研究計劃最初由香港政府大學撥款委員會資助，謹此致謝。期間錄音、修正和校對的工作都得到陳嘉恩的幫忙；此外，整理錄音文稿的有李麗、劉康龍及戈玲玲等香港中文大學翻譯系的研究生，還有研究助理游韻玲、呂穎文、余家明和李樂軒。他們的努力，使本書得以順利完成。

　　　　　　　　　　二〇一〇年，香港

參考書目

高行健，一九九〇，〈我主張一種冷的文學〉，載高行健：《沒有主義》，香港：天地圖書公司，一九九六，一八—二〇。

高行健，一九九三，〈沒有主義〉，《沒有主義》，八—一七。

高行健，一九九五，〈《沒有主義》自序〉，《沒有主義》，一—六。

高行健，二〇〇〇，《八月雪》，臺北：聯經出版事業有限公司。

目次

論戲劇

1・全能戲劇

方梓勳（以下簡稱方）：全能戲劇（omnipotent theatre）要由全能的演員來演，它既包含東方傳統戲劇形式，又有西方戲劇中歌劇和話劇的元素，最重要的概念是融合，而不是拼貼（collage）。華格納（Richard Wagner）也談到全能的藝術，他希望通過歌劇把所有的藝術形式融合起來。你的全能戲劇跟他有什麼不一樣？

高行健（以下簡稱高）：我的全能戲劇觀念源自中國傳統戲曲。中國傳統戲曲包含唱、念、做、打，演員能說、能唱、能舞，有扮相和身段，還能武打。中國戲曲就是全能戲劇的一個先身。在西方，比如阿爾多（編按：臺灣譯亞陶）（Antonin Artaud），提出的完全的戲劇，也是受到東方戲劇的啟發。印尼峇里的歌舞劇當時來法國演出，他很受啟發。其實東方的戲劇，無論是中國的傳統戲曲，崑曲還是京劇，日本的能樂和歌舞伎，演員唱、演、舞、打，乃至雜技都集於一身。中國的現代戲劇喪失這些功夫是從話劇開始的，這種從西方引進的現代戲劇對演員的要求不那麼全面，著

方：忽視了表演。

高：其實，西方的傳統戲劇，像莫里哀（Molière）的作品的演出，通常也有音樂和舞蹈的成份。

方：我剛看過由香港演藝學院演出的《吝嗇鬼》（*The Miser*），就用了很多形體動作。導演是演藝學院教形體的老師，他把形體與表演融合，效果相當不錯。

高：近代戲劇從易卜生（Henrik Ibsen）開始，重視思想和社會問題。易卜生對近代戲劇影響深遠，主導了十九世紀末到二十世紀初的西方劇壇。近代戲劇的題材多是探討人生和社會問題，把舞蹈和音樂排除了。其實二十世紀初，西方其他戲劇形式依然存在，但中國卻只是引進了現實主義的這種社會問題劇，例如易卜生還寫過《培爾‧金特》（*Peer Gynt*），也可以說是一部現代史詩，卻直到八〇年代才介紹到中國來。

方：中國的話劇，最早的可說是胡適的《終身大事》了。

高：話劇在中國成爲新式的戲劇，導致了話劇跟傳統戲劇的分野，這種分野一直延續至今。我當時在中國做的那些戲劇，便企圖恢復戲劇以前曾經具備的功能。

方：意思是恢復戲劇的原型？

高：中國話劇在八〇年代初還非常貧乏。打從五〇年代起，政治和意識形態就已經把戲劇變成了說教。我在中國提出全能戲劇，是企圖打破意識形態和政治化一統的局面，最有說服力的方法就是回復到戲劇的傳統。

方：可你是不是也要改變中國的傳統戲曲？

高：中國傳統劇目都是古代題材，從音樂、唱腔、角色的行當，乃至於表演，都嚴格的程式化，這也是世代相傳，數百年積累下來的保留劇目，是一筆豐富的文化遺產，今天仍然有欣賞的價值，我不主張輕易改革。我在中國的時候就寫過一篇文章，專談京劇的改革與不改革。對傳統的劇目和表演，我以為應該像博物館保存文物那樣精心保存。如果是新創作的劇目，這種跟現時代生活完全脫節的程式就沒有必要照搬。中國大陸的京劇改革用的是現代的革命題材，卻仍然固守京劇老的程式，政治說教且不去說，就藝術而言也不倫不類。

方：樣板戲也加入了一些西方的元素，如西方的音樂和舞蹈等，然後再加上京劇的唱腔、念白和扮演，你怎樣看？

高：樣板戲是政治的產物，它的口號是革命化，藝術上的前提則是民族化，我的全能戲劇不需要這種前提。就表演藝術而言，樣板戲並沒有什麼革新，只是在音樂的配器

上加了點管弦樂。

方：它可不可以算是一種拼貼？

高：也僅僅是一種拼貼，只不過用京劇傳統的打擊樂和唱腔配上一些西方的樂器，同我主張的全能戲劇可以說毫不相干。

方：全能戲劇不涉及現實的政治題材？

高：我不主張戲劇從政，恰恰要打破政治的制約，並且超越現實政治的功利。我的戲劇同我的文學創作一樣，都企圖恢復藝術和文學的獨立自主，不爲這樣或那樣的政治服務，而是對人生和人性的認知，當然也包括對人所處的社會環境的認識和批評。長期以來，中國的戲劇十分政治化，西方引進的那種現實主義的戲劇表演也變得很乏味，在舞臺上說來說去，再加上那些誇張的激情，令人煩膩。我要打破這個格局，找回這門藝術的生命力，全能戲劇就是在這麼個背景下產生的。

方：你反對戲劇服從政治，宣講政治，或介入政治，那你的全能戲劇的思想基礎又是什麼？可不可以談談你的戲劇觀念，跟你對藝術整體的想法有什麼關係？

高：我主張的戲劇不僅不屈從政治功利，也不是倫理教化的工具，它也不必承擔改造社會和教育的功能。我強調藝術本身存在的理由，每一門藝術都有它自己的語言和表述，但是我也不贊成爲戲劇而戲劇，或僅僅作爲娛樂。戲劇當然也是一種娛樂，可

方：可不可以這樣說，把判斷交給觀眾，促使人思考，這就是你主張的戲劇？

高：揭示，而不是說教。我認為戲劇的功能就在於揭示人生的真實處境，在於除魅，在於揭示人生真相的同時賦予一種審美，悲劇或喜劇或正劇，悲喜劇或鬧劇，怪誕或荒誕（absurdity），崇高或滑稽，詩意或無聊，嘲諷或幽默，這就已經包含了劇作家的認知和審美評價，而不僅僅是一種藝術形式或呈現方式。展示未曾展示或還未充分展示的，這既是戲劇家的認識，又是藝術上的追求，兩方面是聯繫在一起的。

一旦投入創作，就會發現，要揭示得更深，現有的形式往往是不充分的，不夠用的。如果你能找到一種更有力的表現形式，揭示人們還沒有說盡的或還未充分觸及的，也就對戲劇這門藝術有貢獻了。這也是我從事戲劇創作的動力，我總覺得已有的表現手段和方法不夠用，這便促使我去發掘新的方法和手段。戲劇家未必是一個

方：好由觀眾自己去做。

是，如果僅僅為了取悅觀眾，或是某種純粹藝術形式上的追求，我也不取。不妨可以有這樣的戲劇，但這不是我要做的戲劇，我畢竟有話要說，有真切的感受和思想要傳達給觀眾。優秀的戲作自然包含了作者的思想、觀點和態度，但並不承擔教育者的功能，只揭示人類生存的種種困境和人性的複雜，卻不直接訴諸政治和倫理的判斷。戲劇通過演員的表演把對人生和人性的認知盡可能充分揭示出來，而判斷最

顛覆者，不必去顛覆前人，對文化遺產也包括前人的戲劇形式和方法只是個取捨的問題。

戲劇家的革新與創造，在於揭示這人世尚未充分認識的層面，努力去找尋相應的方式，通過演員的表演呈現在舞臺上。假如你只是向觀眾宣講你的認識，倒不如叫觀眾去讀哲學或思想著作。而戲劇和文學的可貴之處，又不只在於傳達這種認識，更有意思的是這種認知的過程，既令人信服，又讓人得到審美的滿足，這才是戲劇家要做的事。戲劇家揭示的是人生的複雜和人性的幽深，哪怕前人早已揭示過，真實是無法窮盡的。

藝術家採取的不是哲學的方法，也不作社會學的研究，不僅訴諸一番言說，而是通過演員的表演創造出一個個鮮明生動的人物。戲劇家可以是思想家，我主張有思想的戲劇，但不等於在劇中宣講或說教，而是把人的感受和思想變成可感觸的、活生生的舞臺形象。

戲劇這門藝術的關鍵在於演員的表演，我尋求的這種全能戲劇，首先得研究表演，得找到與之相應的表演，創作出鮮明的舞臺形象，而不只靠言語來揭示人生。我不顛覆，也當不了革命家，更不企圖藉戲劇來宣講政見。在中國當時的政治環境下，話劇一度變成了說教，且不去說：就是在西方，至今還有不少戲劇家仍然把戲

方：他們不斷革命。

高：顛覆也變成一種藝術的策略，可戲劇改造不了社會，在舞臺上顛覆不過是做秀。然而，藝術家畢竟有話要說，劇場得是一個自由思想的場所，而且得同觀眾交流。戲劇家的問題在於對社會和人生有沒有自己獨特的認識，又能否把這種認識變成鮮明生動的舞臺形象，而不流於宣傳和說教。

方：內心感受是很微妙的，難於表達，而且是主觀的。而神話、史詩和寓言則是歷史的、敘事的，講述的是故事。你的全能戲劇把兩者都包括進去，會不會有矛盾？

高：當然，以劇作的寫法來說，主觀的感受和客觀的敘事全然不一樣，題材和體裁都相去很遠。我的另一系列劇作則完全丟掉敘事，表現的全然是心理活動，像我近期的這些劇作。

方：回顧我自己的戲劇創作，大致又有兩個不同的方向：一個方面走向人內心的感受，也可以說是內心的戲劇；另一方面卻從史詩，如《野人》，寫到遠古的神話傳說，如《山海經傳》和《冥城》，乃至於寫成一種現代寓言。

高：你九〇年代以來寫的大都是這類作品，只有《八月雪》算是個例外。

方：寫這些表現內心的戲劇之前，我的戲劇作品展示的是這光怪陸離的世界，從人世間

劇變成對政見的表述，或是社會批判的工具。

方：的眾生相寫到彼岸，乃至地獄，甚至回朔上古神話。但是，像《車站》和《彼岸》這樣的戲劇，要表現的其實也同時是一種內心的感受。但這種內心狀態，訴諸人們的集體潛意識，同全然內心的戲劇，走向個人的內心感受，兩種表現手段當然是很不一樣的。

高：在《山海經傳》裡，我企圖恢復中國遠古神話的這種集體記憶，《野人》裡的〈黑暗傳〉也是一個例子。我也不排斥寓言，我用過的寓言實在不少，你也可以說《車站》就是一個現代寓言，重建一種現代寓言。

方：寓言，怎樣去理解？

高：寓言可以說是故事的原型，派生出無數的故事。寓言把同類故事濃縮爲一個原型，因此，重要的不是一個個不同的故事，而是故事裡不斷出現的一個固執不變的結構，這也是人類潛意識的一種體現。

方：所以你的中心點不是顛覆社會或歷史的批判，而是對集體潛意識的發掘和重建。

高：如果戲劇家有種社會職能，最多只能是一個觀察者，一個揭示者。我不用「責任」這個詞來限定藝術家，「責任」只會把道德裁判和政治的是非牽涉進來，把戲劇變成意識形態的宣傳。戲劇家如果自以爲是，好爲人師，會把這門藝術變得乏味不堪。我認爲，戲劇家首先要回到普通人的身分，而這普通人又有一種獨特的眼光，

一個能獨立思考的觀察者，因而，「責任」這個詞不如用「冷眼」來取代。藝術家一雙冷眼，一雙把自我也盡量排除掉的中性的眼睛，同樣也排除掉盲目的自戀，做個冷靜清醒的觀察者，對世界的認知就開始了。

2・第三隻眼睛

方：你說的這種思想不只是純然主觀的臆造，而是通過一個人的冷眼觀察這個社會和人世得出來的一番認識。

高：這種觀審，形象化說，就是訴諸第三隻眼睛。

方：什麼是第三隻眼睛？

高：第三隻眼，也就是中性的眼睛，或者說一隻慧眼。這第三隻眼，排除掉主觀的情感、個人的好惡，以及倫理和政治的判斷，不受先驗的價值觀左右，只作清醒的觀察。換句話說，第三隻眼睛來自人的意識，否則只是像一部會記錄各種繁雜現象的機器，不可能提升為一種認識。我這裡所謂思想，不是說大腦智能的運作，或某種觀念以及觀念的演繹，而是對人生存狀態與困境的認識。其實人都可能有這種良知，但通常處於沉睡的狀態，昏昏然而未意識到。戲劇家的秉賦在於能把這些盲點照亮，把戲劇舞臺變成這麼一種令人反思人自身處境的場所。

方：所以你說戲劇家的觀察力比常人尖銳，對不對？

高：他首先必須回到常人的身分，冷靜下來，睜開這隻慧眼，把主觀的好惡與偏見排除掉，開始觀審人世的衆生相。這也就不能不牽涉到所謂自我。

方：他怎麼樣去掉自我？

高：藝術家如果能排除自戀，擺脫盲目的自我宣泄，就會變得清醒而透徹。

方：這就是你稱之為「冷」嗎？

高：是的，主觀跟自戀關係密切，自我為中心是一種盲目的痼疾。現代人喪失了宗教情懷的那份敬畏與憐憫心，倫理的價值觀現時代又被政治正確取代了。以自我為中心的判斷固然亦有可取之處，首先，它確定個人的價值，反對權力對個人的壓迫，自我的覺醒並非是負面的。但問題是，自我並不是終極的價值，自我不能取代上帝，也不可能充當造物主或是大法官，以此來裁決這如此複雜而千變萬化的世界。否則，這自我也糊裡糊塗，內心一片混沌，這正是佛洛依德心理學揭示的。在近代思想家之中，他是第一個把這問題看得如此透徹的人，比尼采（Friedrich Wilhelm Nietzsche）深刻得多。佛洛依德的心理分析和對自我的研究給了後人一個重要的啓示。

自我內在的混亂，現代戲劇也好，現代文學也好，都揭示得還不夠充分。我的戲劇在確認自我的同時，也審視自我。冷眼觀察外部世界，首要條件是確認自我，又要超越自我，才可能達到這種更為清醒的認識。確認和重新認識人類的集體潛意識，對神話和寓言的再認識，是我的戲劇的一個方向。然後，還要回過頭來作自我觀察，這就是所謂內心的戲劇，是我的戲劇的另一個方向。

佛洛依德的學說為心理分析提供了一個根據，但不是唯一的根據。東方的禪宗提供了另一個根據，現今的藝術家當然還可以嘗試，去找尋新的根據。我這內心的戲劇正是企圖提出這樣一個任務：怎麼找到途徑進入混沌的自我，而又不走心理分析的路？戲劇家要是也作心理分析，戲就沒法看了。得另找辦法，換言之，得有一種特殊的藝術手段，讓這混沌的自我得以清醒觀審。神話展示的是人類的集體記憶，也是人內心的投射。神話、史詩、寓言都是前人找到的認知形式，現代的戲劇家也可以再詮釋。我並不是恢復史詩，這也徒然，《野人》寫的不如說是史詩的消亡。《車站》寫的也是現代人的困境。其實，等待這主題早就存在，守株待兔是這個寓言一個古代的中國版本，也是普世相通的，貝克特的《等待果陀》（Samuel Beckett, *Waiting for Godot*）是一個西方的現代版，我的《車站》則是這個寓言的一個現代的中國版本。

方：古希臘也有這種寓言的模式嗎？

高：古希臘神話給後世也提供了很多寓言。西西弗（The Myth of Sisyphus）的故事到了卡繆（Albert Camus）手裡，就成了一個現代寓言。西西弗（編按：臺灣譯西西弗斯）滾石頭（The

戲劇家把現代人的困境和感受注入已存在的形式裡，也算是一個創造。當然，戲劇還有待展開。

方：你指的原有的戲劇，是話劇和傳統戲曲。你這種新的表演形式就是要超越，引入史詩的形式，也是為了充分表現現代人的困境和情感。

高：我不否定戲劇的傳統，傳統無須去否定，也否定不了。我只是深入到藝術的內部去尋找藝術本身潛在的可能，就像開掘礦藏一樣。革新和保留傳統的泛泛討論，對藝術家來說沒什麼用處，糾纏這類的爭論沒有意思，關鍵在於有沒有本事找到新的表現。我是在戲劇的內部去發現它的機制，去找尋這門藝術潛在的可能，以便更為充分表現當代人的感受。全能演員的表演和戲劇樣式上的變化也遵循這個方向。

我不否定史詩，但我把它叫作現代史詩；我也不否定寓言，而且我在小說裡也用了許多寓言。我的長篇小說《靈山》裡的一些章節可以說是現代寓言，也包括《生死界》裡女主人公觀看舞者表演剖腹清洗內臟的那場戲，便發端於中國晉代的志怪小說《搜神記》。問題是怎麼從戲劇本身的機制中去發掘更為貼切而新鮮的表現方式。

3‧放下架子，化解程式

方：在《八月雪》中，你是怎樣通過中國傳統的戲曲，來發掘你這全能戲劇的可能性？

高：《八月雪》用的全是京劇演員，他們很有功夫，但他們做的是傳統戲，除了扮演主角六祖慧能的吳興國，都沒有演過現代戲。問題在於怎麼打破固定的表演程式，去找一種新鮮的表現。我首先從化解程式入手，因為要找到新的表演方式，不突破原有的程式規範是不行的。

方：你強調他們要放下原有的程式。

高：他們都有功夫，而且從小訓練，舉手投足都架子在身，要把這種表演程式丟掉也不容易。現代舞可以是即興的，沒有半點程式，正好用來打碎舊有的形式。我請來現代舞的編舞林秀偉幫助訓練，目的並不是要戲曲演員學現代舞，而是用另一種方法來打破和化解他們原有的架子功。這些演員原有形體的功夫很出色，如果能放下固有的架子，自然會化解出新鮮的表現，既不是現代舞，也消解了京劇原有的程式。

方：你訴諸演員的身體和感覺，加以訓練，這是一番內在的化解和融合，可以這樣說嗎？

高：比方說，進行現代舞訓練的時候，我讓他們聽交響樂和無調性的現代音樂，都不是節奏鮮明的舞蹈音樂，讓他們聽音樂作反應。京劇的鑼鼓點絕不使用，同時要求他們把駕輕就熟、很容易出現的太極拳和氣功的架勢也清理掉，因為這兩種形體也同傳統戲曲的程式很接近，這樣喚起的身體的反應自然把原有的架子化解了。這是一個融合的過程，喚起身心新鮮的感受，形體的表現也就不同了。這種反應，沒有經過京劇訓練的現代舞演員是做不出來的。因而，既不是現代舞，又不是傳統京劇的身段和程式，這在舞臺上是一種新鮮的表現。

我再舉一個例子，演神秀的曹復永，演比丘尼無盡藏的蒲族涓和演歌伎的朱民玲，他們都有很好的嗓子，可是用的是京劇的小嗓子，西方歌劇的那種大嗓子唱不了。這種小嗓子面對一個大型的交響樂隊，音量就太弱了。怎麼辦？我們請來了教西方聲樂的李靜美，教發聲、教呼吸，學西方聲樂的唱法。他們也不可能短期內就達到義大利歌劇的唱法，卻會運用呼吸，擴大了共鳴的部位，音域變寬了，聲音洪亮了，真假嗓子並用，找到了一種既非西方聲樂又非京劇的唱法。得找尋各種可能，充分發掘演員的潛能。

方：這種做法讓演員發現自己潛在的可能性，事實上是行得通的，可也得敢於放手去試驗。

高：我不是強加一些新元素，硬要求演員做他們做不到的事，也不撇開傳統的技藝，空談超越。我確認演員已有的素質，只不過找一些方法，打碎固有的程式去產生新的表現。

方：所以我在《八月雪》英文版序言的主要論點，是通過全能演員表演全能戲劇，跟其他的全能劇場、全能藝術是不一樣的。例如華格納，主要就是通過劇場建築、音響設備和佈景，讓觀眾完全投入他的全能的劇場中。我論文的意思是，你通過演員來建構新的形式，起用京劇演員，你本來就知道他們不能把這個程式完全褪掉，所以你只要他們放下現成的架子，可不可以這樣說呢？

高：其實，要放下談何容易，所以要引進一個新的因素來衝擊它。這新元素能化解固定的格式，喚起新的表現。讓京劇演員接受現代舞訓練，我的目的並不是要他們學現代舞，而是讓他們找到即興表演的新鮮感覺。他們擺脫了程式化的表演，贏得更大的自由，演員也就有信心，可以創造出新鮮的表現。

方：讓演員放下京劇程式的表演，學了新的方法，這種衝擊的結果在舞臺上便呈現出新的表演形式。

高：引進新元素來打破原來的格式，卻不硬性去否定已有的傳統。

方：不一定要對立，是嗎？

高：正是這樣。演員在表演中用新元素消解老的程式，這是一種內在的轉化，化解的過程能產生新的表現，舉手投足，臺步、身段、姿態，包括發聲和唱法，乃至於臺詞的念白都有了變化。這樣就創造了一種在說與唱之間的誦白。京劇傳統的念白比話劇的豐富得多，表現力也強得多，但用的是假嗓子，行當化了，格式化了，離開了固定的板眼，演員就荒腔走板。做《八月雪》的時候，我同作曲家許舒亞研究過，從說話到唱，這之間究竟有多少層不同的可能？人們沒好好研究過。西方戲劇，比方說法國拉辛（Jean Racine）的戲劇那種長篇的詩朗誦，這也是古典主義的一種程式；而西方歌劇中的唱法，也有一定的格式。京劇的格式當然更嚴格，不是唱就是念白，念白也用假嗓子，有板有眼，有腔有調，節奏感極強。如果對白介乎於唱誦之間，而又別像西方歌劇那樣對話也唱，只是用真嗓子來處理，把對白音樂化，但又別落入京劇那麼鮮明的板眼。也就是說，把朗誦提高一檔，既不同於唱，也不同於京劇念白，卻在唱誦之間，富有音樂性又不落入格式，這才是《八月雪》期待的臺詞對白。最後，許舒亞居然在樂譜上把每一句話都寫出來了。

方：這是你的意思，還是他的意思？

高：我跟他討論過，提出三個層次。首先，要有說白，自報家門是朗誦式的。唱的間隔有說白，還要在朗誦和唱之間找一種可能，又像唱，又不是朗誦，做法是充分運用嗓子，而又不至於達到放聲唱。比方說，慧能與五祖的那一段對話，依照傳統念白的方法，不自然，會喪失禪的精神。我希望把對話全在樂譜裡寫出來了，而且要根據漢語四聲的規律來寫，否則觀眾聽不懂。許舒亞還真有本事，他把說白全都寫進樂譜裡，每一個字的音高和節拍都寫進樂譜，這樣演員可以掌握。

方：既不是京劇，也不是歌劇的；不是唱，也不是白。

高：這是西方歌劇未見的，歌劇就只是唱，對話也唱。

方：我記得大概二○○二年十月左右吧！你給我寄來了一個新劇本讓我翻譯，裡面有些臺詞是唱與誦結合的。

高：排演之前，我跟許舒亞和吳興國一起讀劇本，吳興國很開放，嗓子也好，他就是一個全能演員，現代和傳統的戲他都演。結果，他做到了。

方：他沒有抗拒嗎？

高：起初當然有點猶豫，但多溝通試驗了幾次便達到了。於是讓他先做示範，他既然做到了，別的演員也就不畏懂了。這樣，表演就突破了原來的京劇程式。演員本身訓練有素，排演多次以後，調度也出來了。哪有一個劇，把臺詞都譜到音樂總譜裡

方：去，連音高和節拍都標出來的？從來沒有啊！這也是通常的話劇做不到的。

高：另外，音樂方面，你也要求有重唱和大合唱，這比較接近西方的歌劇。

方：與西方歌劇融合。首先，想到這戲會在西方演出，合唱是傳統京劇裡沒有的，所以我們有這構思。雖然樣板戲也有些小合唱，但從聲樂角度來說，很差。西方歌劇的重唱與合唱，多聲部的和聲與對位都是西方音樂的豐富之處，為什麼不可以兩者結合起來？《八月雪》中的大合唱，用五、六十人的合唱隊。許舒亞說大合唱和大樂隊配合起來，女聲獨唱就太弱了，聲音會給樂隊蓋過去，京劇演員用的是小嗓子，男、女獨唱演員，他們和京劇演員又形成重唱，同樂隊結合起來，創造出一種新形式。這個好主意是許舒亞想出來的，我原本只要求獨唱跟合唱結合，利用它豐富的聲部來烘托氣勢。這樣把西方聲樂引入。慧能獨唱的時候，便用了一個男高音、一個男低音再構成重唱，西方歌劇的成份充分融合進去，又是表演和音樂的結合，並非拼貼。

如果合唱隊上臺只站在那裡唱而不參加表演，令人遺憾。通常，西方排演歌劇的時候，合唱隊不參與演員的表演，只在同樂隊合成的時候才同演員有所配合，合唱隊員一般不會表演。《八月雪》在臺灣演出的時候，讓合唱隊員跟京劇演員一起接受

方：一些現代舞的訓練，同訓練有素的京劇演員混雜在一起，並跟隨他們的舞臺調度。《八月雪》用合唱隊有一個完整的構思，在服裝設計方面，也要跟演群眾的演員搭配好，讓觀眾看不出哪些是合唱隊員，哪些是京劇演員。要融合得好，談何容易，在臺灣國家劇院做到了，在馬賽歌劇院就做不到，這也不合西方歌劇院的傳統規範，對合唱隊的要求過高，而通常歌劇院的合唱隊則只唱而不講究表演。

高：這種新形式包含了京劇的元素，又不是京劇；有西方歌劇的成份，但又不完全是歌劇，還又有舞蹈，又有戲劇的表演。

方：所以我說它既不是京劇，也不是話劇，也不西方傳統的歌劇或舞劇；卻有歌有舞有表演，雜技和武術也揉合其中，但並不要表演雜技或武術，而是把這些功夫用到表演中去，不要看出來是雜技和武術。舞臺上的貓也是一隻假貓，到了演員手裡，居然活靈活現，看不出是隻假貓，玩貓的演員是雜技團的團長，很會表演，也是通常歌劇中不可能有的。

高：關於全能戲劇的佈景和舞臺調度，你可以說一下嗎？

方：京劇的那些景片全不要了，我要抹掉京劇的標記，舞臺上只用六根可移動的柱子，變換空間和場景。現今西方歌劇受到東方戲劇的影響，佈景已經變得非常簡潔，只有極簡單的若干活動的裝置，如同傳統京劇舞臺上的一張桌子和兩把椅子。我只要

求一個空空的舞臺；京劇的垂簾和景片這種裝飾，什麼打旗子、走圓場這一類的程式統統放棄。空空的舞臺上有兩處平臺可以升降，臺上重要的是演員的表演和調度。舞臺設計聶光炎用六根柱子變換空間。他提議由我來畫天幕，我把分場的背景畫出來，用幻燈打到天幕上。舞臺做得很精緻；每場灰、黑、白不同的調子，連邊幕都配好了相應的色調。法國燈光師葛瑞斯潘（Philippe Grosperrin）也很高明，只在舞臺上方橫的拉起一個大垂幕，可以上下調節，營造出不同的空間和燈光效果，再簡潔不過。

方：你的全能戲劇把注意力實際上全都集中到演員身上子，佈景、燈光和服裝都不重要嗎？

高：並非不重要，其實是非常講究。我的原則是，佈景、舞臺裝置、燈光都得突出演員的表演，不能奪戲，不必炫耀舞臺的裝置和技術，為的是把觀眾的注意力集中到演員身上。葉錦添的服裝做得挺漂亮，我要求服裝要突出人物，不能蓋過人物，我的原則是服裝不要裝飾，因為再大的裝飾在臺下都看不清的；相反，演員在舞臺上的體積則需要放大。我也不要像京劇那樣畫臉譜，他考慮到整個的舞臺造型，乾脆把演員臉部的化妝和服裝設計一起來做：穿什麼顏色的衣服，就畫什麼色調的臉。比如說，穿紅衣就畫紫臉，穿青衣便畫青臉，金臉就跟金碧輝煌的盔甲配襯，所以看

方：《八月雪》要是由你來再導，有沒有可能變為話劇？

高：這劇本當時就是為臺灣的京劇演員寫的，可並不寫成一個京劇的本子，我很明確是為這種全能戲劇寫的，歌、舞、武術與雜技都寫進劇作裡去，對話也有誦與白之分。如果寫成歌劇腳本就只有唱詞，太單薄了，沒有足夠的思想深度，也難以充分傳達禪的意境。我寧可寫足，做歌劇的時候，當然可以壓縮，當初沒有把它寫成歌劇腳本，也是這個原因。

方：西方劇要是上演這個戲，也是可能的吧！

高：這戲並不限於中國文化背景，也不只是一部關於佛教禪宗的戲，有其普世的價值。在法國馬賽上演時就一票難求，西方觀眾反應那麼熱烈，沒有任何接受的障礙。

方：西方好像對禪很有興趣。

高：他們越來越有興趣。我希望有一天由西方的導演全部用西方的演員來演，我認為是可行的，但這得對禪的精神有相當的理解。

方：最後大鬧禪堂的一場，比起講述慧能生平的前段，是不是更能體現全能戲劇和全能演員的精神？

高：其實從第一幕起，慧能自報家門到慧能和無盡藏的二重唱，唱誦和對白就交替出

方：寫《野人》時，你結合了話劇和傳統京劇的唱做念打，還加上歌劇元素？

方：《野人》的時候，你已經有全能戲劇的觀念了？

高：對，只是那時還找不到一個稱謂，借用阿爾多的說法，叫作「完全的戲劇」。其實觀念已經成形，只是還未豐富，沒進一步闡述。

高：其實在寫《野人》的時候，你已經有全能戲劇的觀念了？

方：你對全能戲劇往後的發展怎樣看？

高：《八月雪》已是個充分的實驗和體現，往後我自己不能再做了，導演這麼大的戲我身體吃不消，讓有心人去做吧。比如《山海經傳》和《冥城》，都可以做成這種全能戲劇。

高：禪不下判斷，只可領悟，不可言傳。

方：我明白你的意思，但是各人感受會是不一樣的。

高：作爲一般的傳記，按通常敍事的結構，戲確實應該寫完了。但如果這戲注重的是禪的精神，這最後一幕就必不可少，同時也出點難題，留給觀眾去想。

方：禪不下判斷，只可領悟，不可言傳。

高：從情節來說，最後一場跟前面的部分好像是沒有直接的關連。

方：現。法難逃亡這一場又加入舞蹈和武打，第二幕的開壇講經則獨唱、重唱與大合唱交織如同歌劇，還又加進去無盡藏的身段和舞蹈。從劇作上講，就不僅僅是對話了。

高：劇中的〈薅草鑼鼓〉和〈陪十姐妹〉是真正的民歌，也有領唱和齊唱；〈黑暗傳〉則是對亡靈的祭祀，也是要高聲唱誦的，而〈驅旱魃〉的儺舞，同巫師跳大神一樣，既是儀式也是舞蹈，這些都寫在劇作中了。無怪當時北京人民藝術劇院的院長曹禺，看了林兆華導演的這戲的首演後很激動，對我說：「你做出了另一種戲劇！」當時中國話劇界對這戲還爭論不休，這位中國話劇的元老卻立刻明白了這種全能戲劇，也多虧他的支持，否則我這種試驗戲劇當時也不可能見天日。

方：全能戲劇的觀念在《彼岸》中也有體現？

高：《彼岸》是為北京人民藝術劇院附設的學員班寫的，企圖用人藝的學員做教學實驗，希望培養出一群全能演員。由於不作公開演出，以為可以避免審查，但剛排練不到一個月，還是禁止了。之後鍾景輝請我在香港演藝學院排了這個戲，三十個年輕的學生，翻騰滾打，像做體育運動一樣激烈，充分發揮了形體的表現力，這就很難再稱之為話劇了。如今，這個戲已經在美國許多大學的戲劇系和劇團排練和演出了，可以說成了戲劇教學的劇目。

4・全能演員

方：全能戲劇需要一種全能的演員，接下來我想談談全能演員。我們之前談到全能，也就是說演員得具備各種表演技能。那麼，全能的演技跟表演的三重性（tripartition of performance）和中性演員結合起來，演員便可以進出於角色，贏得更大的自由，表演的空間和幅度都大大加強了，可以這樣說嗎？

高：全能演員是一個理想，也是很多戲劇家追求的。簡單來說，全能演員就是能唱、能舞、能發揮多種的表演技能，不只有臺詞的功夫，還有形體的表現力。可是，通常戲劇演員，主要指話劇演員，注重的是臺詞的處理和對人物的心理體現，身體和聲音的訓練卻缺乏足夠的重視。全能演員要求更高，不只是語言的藝術，如果進而把聲音、節奏、韻味再同姿態、身段、步伐、手勢和眼神這些表演手段結合起來，該多麼生動有力。可這並非僅僅涉及演員訓練的問題，還進一步同對戲劇的認識有關，不同的戲劇觀念導致不同的表演方法。

對寫實主義戲劇而言，重要的是在舞臺上再現和模擬現實生活中的人物。我們現在談的全能戲劇需要全能的演員，則是把表演藝術作為戲劇這門藝術的根本。

高：對現實主義乃至自然主義戲劇而言，貼近現實生活中的人物，逼真而不露痕跡，才是表演藝術的宗旨，斯坦尼斯拉夫斯基可以說是這種心理現實主義表演方法最出色的代表。這種方法對演員藝術上的最高要求是演員得生活在他的角色中，盡可能惟妙唯肖，等同他的人物，表演得不露痕跡。這對某些把日常生活場景搬上舞臺的劇作是合適的，但是如果這樣演希臘悲劇或莎士比亞，或是莫里哀的喜劇，會沉悶不堪。

方：現實主義戲劇難道就不看重表演嗎？

高：喜劇得訴諸誇張。

方：誇張來自演員對他的人物的一種態度，也就是一種表演，把人物的弱點和可笑之處突顯出來，加以強調。如果演喜劇，演員也沉浸在人物的感受中，這戲就沒法看了。可歐洲的戲劇也還有另一個表演藝術的傳統，從義大利的假面即興喜劇（commedia dell'arte）到現代的布萊希特的間離法，強調的卻是演員對角色的扮演，而非去體驗人物的感受，演員在舞臺上就是在做戲。問題便在於如何做得生動有趣而又強有力，狄德羅的《演員奇談》（Denis Diderot, Paradoxe sur le comédien）

是這種戲劇表演理論的一個充分的闡述，而布萊希特的〈戲劇小工具篇〉（A Short Organum for the Theatre）和阿爾多的《戲劇及其二重性》（The Theatre and Its Double）則是對表演藝術的不同的現代論述。

二次大戰後，荒誕戲劇的出現標誌前衛戲劇的興起，表演藝術上也有許多新的探索。兩位波蘭的戲劇家，一是倡導「貧困的戲劇」（poor theatre）的格羅多夫斯基（Jerzy Grotowski），他延續心理體驗的路子，卻把形體發揮得很有表現力；另一位是康道爾（Tadeusz Kantor），他那「死亡的戲劇」（Umarla klasa）的一系列劇目相反延續表現主義的路數，把啞劇、舞蹈和音樂融於一爐，有時也用點語言，都同形體動作和舞蹈結合在一起。他對語言的處理如同碧娜．鮑氏（Pina Bausch）的舞蹈劇場，若干詞句的運用有如肢體的動作，並不企圖構成對話或獨白，這也是一種導演的戲劇，並不需要劇作。

高：可你的戲劇首先建立在你的劇作上。

方：正是這樣。我主張的不是那種導演的戲劇，還要回到劇作，不過我的劇本是為演員的表演寫的，而不只是一個文學劇本。戲劇首先是一門表演藝術，劇作也好，導演也好，最終都得體現為演員的表演。不管是現實主義戲劇，還是表現主義戲劇，或是東方和西方傳統的戲劇，或是現代的荒誕派戲劇，以及我剛才談到的這些前衛戲

劇，在表演藝術上都有一個最基本的關係要處理，那就是演員同他的角色的關係，只要劇中還有人物的話。而演員和角色通常認爲是一種二重的關係──如何理解和處理這兩者的關係便導致不同的表演方法，也就做出不同的戲劇。

5·表演的三重性和中性演員

方：你認爲表演內部的機制不只是雙重關係，而是三重關係，由此導致你的中性演員和表演的三重性理論，你能否進一步作些闡述？

高：這種全能戲劇和全能演員，要從表演內部的機制中去找尋並發掘潛在的可能，所謂中性演員和表演的三重性首先建立在這種認識上。我們仔細研究一下，會發現演員和角色不僅僅是雙重的關係，實際上有三個層次，尤其是觀察京劇演員的表演，更加明顯。演員表演之前，在日常生活中是一個自然狀態的「我」，有他長年養成的說話和舉止的習慣。日常生活中的這「我」，不可能立刻變成舞臺上的另一個人物「他」。之前必須經過一個準備階段，也就是說，得把這日常的「我」先擱置一邊，凝神提氣，集中注意力，身心做好準備，才可能扮演。進入角色「他」之前的這個中介狀態，不妨可以稱之爲中性演員。

從日常生活中的我到確認演員的身分，再進入扮演的某個人物，這個過程人們往往

忽略了，在現代戲劇的演員身上通常也不容易察覺到。然而，如果仔細觀察一下京劇演員的表演，便不難發現這種過渡，這也因為京劇演員表演的角色同他日常生活中的狀態距離很大。演員上臺扮演之前，先要上妝畫臉，換衣、穿靴、戴冠，起架走臺步，且不說還要暖身，以他日常生活中的狀態是沒法直接投入表演的。

演員在後臺暖身化妝的過程中，就開始把日常生活中的舉止和習慣作一番清理，同時也得把自我的意識排除掉，進入一種凝神關注的中性狀態。這時候，他說話的嗓子也變了，有板有眼，走路的架子也出來了，因為京劇非常講究身段和步伐，如果還像日常生活那樣散漫，不可能上場就進入到扮演的角色中去。他需要像運動員一樣，在起跑之前作準備，起跑時，運動員心理和形體已經處於一個高度凝神又充分鬆弛的準備狀態，他要把自我意識和雜念都丟掉，中性演員就處於這樣一種狀態。

這種狀態不僅在後臺準備上場時出現，時不時還存在於舞臺上。比如京劇的亮相，這一瞬間就是一個既複雜又清晰的三重關係轉變的過程。鑼鼓點一響，演員張某或李某，踩著鑼鼓點上場，同觀眾的第一個照面，就得以他的扮相、身段和嗓子把觀眾鎮住，同觀眾立刻有了交流，贏得臺下鼓掌和喝彩。我們不妨分析一下這一過程的心理，比如說，京劇名旦梅蘭芳老先生，男扮女裝，演的卻是醉態洋溢的楊貴妃，這一亮相表演的過程可以做如下的表述：「諸位觀眾！且看我（演員梅老先生

本人），如何通過如此這般的一身扮相（以中性的演員身分），對你們觀眾呈現這麼一位美貌的貴妃（一位女姓角色），瞧這般風情！（這成功的亮相立刻喚起觀眾的掌聲，人物便確立在舞臺上了。）」

如果把表演時心理和形體演變的這過程拉長，便不難發現其中潛藏的空間大有彈性，著實給表演藝術提供了有待開拓的一番天地。可一般的現實主義戲劇，沒有去開拓演員表演這內心的空間，一上臺便立刻進入情境（situation），以演員我來說角色「我」的話了。但是喜劇、荒誕劇和鬧劇就提供了這樣的一個空間，拉開了演員從演員本人到中性演員，再到角色之間的距離。戲劇模式越遠離日常生活，越強調劇場性（theatricality）和戲劇性，表演的空間就越大。

方：所以中性演員在演出寫實主義戲劇的時候，幾乎是感覺不到這種狀態的。但是可不可以做到？

高：當然可以做到，因為這已經蘊藏在表演內部的機制裡，哪怕演的是現實主義的戲劇。

方：可演員在演出的時候還得有一種自覺，對嗎？

高：得有這樣的意識。其實，即使是自然主義的表演，演員也不可能完全等同角色，生活在人物的內心中。只要當眾表演某一個特定的人物，就已經不是演員的自我表現，必然存在演員和他的角色的關係；而他表演時是否意識到，也就是說他是否清

醒，足以把握和調節表演的分寸，那就還得有所自覺。否則，不是濫抒情，就聽任情感的宣泄，毫無節制，弄得往往把嗓子都喊破了，也感染不了觀衆，這在現今的舞臺上時常見到。演員如果只靠激情來支撐他的表演，是最糟糕的。而一個好演員，哪怕演的是極爲現實的日常生活場景，憑他多年的表演經驗，也懂得如何調節他表演的分寸，這就是演員的自我意識在掌控。

高：這裡不妨提出一個問題，觀衆來劇場要看的究竟是什麽？觀衆到劇場看的不是日常生活，觀衆不要看你怎麽抽菸，怎麽喝茶、酗酒，煩不勝煩，乃至於吵架，再歇斯底里一番發作⋯⋯人們來看的是戲。因此，戲劇其一，得有戲劇性；二，有劇場性，劇場裡舞臺上那第四堵透明的牆純粹是虛擬的，沒有必要。劇場裡恰恰需要臺上臺下的交流，不像看電影，觀衆在黑暗中默默觀看早已做好了的影片拷貝。

方：戲劇是面對觀衆演出的，臺詞也是念給觀衆聽的，戲劇的目的是爲了和觀衆溝通。但現實主義戲劇注重的總是劇中人物之間的關係，彷彿觀衆並不在場。

高：觀衆其實無處不在，演員總是在衆目睽睽下演出的，演員有了這意識才會注意同臺下的交流，不然，把觀衆想像在黑暗中，把自己反倒禁閉在那堵透明的牆後。突出表演的三重性，也就更爲充分肯定舞臺上的這種戲劇性和戲劇必不可少的這種劇場性。

方：三重性主要是通過演員的中性狀態達到的嗎？

高：演員不是以這「我」直接投入表演的，而是有一個特殊的身分，也就是說以演員的中性狀態進入表演。演員不能只局限於聲音形體的訓練和已經掌握的表演技巧，還得學會怎麼將自我淨化，提升爲清醒的意識，能夠在舞臺上凝神傾聽和關注，以便把握和調節自身的表演，並且，時不時，或是以演員的身分，或是以角色的身分與觀眾交流。這通常都來自多年的舞臺表演經驗，不是從自我出發就可以達到的。以演員本人的身分來演，會抹煞演員的機智。一個有經驗的好演員，在舞臺上就已經是一個中性演員。如果他清醒意識到這種狀態，這樣的演員在舞臺上機智、靈活、俏皮、有幽默感，時而進入角色，時而脫離角色與觀眾交流，已經在以他的表演來評價和演繹這個人物，而不是「我」就是這個人物。這也還不只是一種心理上的態度，在形體上也有表現，所以身段和步伐才會有某種風度和韻味。這就是演員的風度，好演員一出場就會放光。

方：這就是所謂的臺風？

高：有表演經驗的好演員展現的臺風，正是劇場需要的，他的身段、步伐、姿態和眼神都展示出來，可他在日常生活中卻並非如此。恰恰是一些在舞臺上並非傑出的演員，日常生活中卻總在表演。介乎於日常生活中的常態和扮演的角色之間這中性演員的狀態是一種特殊而短暫的身分，而且只在舞臺上表演的前後才出現，有的演員

意識到，有的未必充分意識到。如果一個演員明確認識到在表演中事實上存在的這三重關係，特別是自我與這中性演員的狀態互動的關係，他的表演便立刻上了一層樓。他便可以居高臨下，從容掌控他的表演，也就是說，他自己可以作他自己的導演，充分發揮他表演的張力。

他也就有可能清醒察覺到這兩個過程：其一，是自我淨化，把自我的意識變爲第三隻眼睛，也即一隻明察秋毫的慧眼，觀審他作爲演員，也即中性演員，如何扮演他的角色；其二，一旦有了這樣的監控，便把無謂的躁動、多餘的情緒和不必要的動作清理掉，以準確而有力的方式進入角色，把要表演的角色鮮明呈現在舞臺上。這就如同玩木偶，演員的意識是牽綫人，那中性演員就是意識所操縱的一雙手，而木偶則是他扮演的角色。這既是演員語言和形體的呈現，也同心理過程聯繫在一起。

對表演內部機制的三重性的強調，把這看不見的心理過程呈現出來，不僅對演員的訓練非常重要，也有助於重新確認戲劇性和劇場性，戲劇這門藝術的根據，戲劇因此才有別於電影。模擬日常生活的表演，或所謂不表演的表演，現今的電影和電視比比皆是，觀眾沒有必要再上劇場去看這種有限的表演。戲劇之所以激動人心，正因爲演員的當眾表演造成臺上臺下的交流，也正因爲演員的表演確有可看的，在劇場裡重新強調表演，並發掘演員表演的潛能，該是戲劇這門藝術的宗旨。

方：你說演員在預備演出和正式表演時處於中性狀態，在角色中進進出出，那麼表演完畢，是不是還維持這種狀態？

高：興奮一定會有。

方：可以立刻回到現實嗎？

高：回到後臺卸了妝，這狀態當然就結束了。

方：每個演員經歷的中性狀態是否都一樣？

高：沒有接受過這種訓練的演員對於這種論述一下子可能難以接受，因為跟現今通常的表演方法和流行的論說不一樣，有的甚至有所牴觸。我也遇到過這種抵制，特別來自一些有名氣的老演員。可只要排演一段時間之後，他們倒心悅誠服，非常認可。這說明，這番認識恰恰符合表演藝術內在的規律，問題只在於是否認識到。如果有足夠的時間，我不立即排戲，先用一、兩個星期做訓練，再逐漸進入排戲。在香港演藝學院排戲因為同教學有聯繫，我們做了較長時間的訓練，對年輕的學員來說，他們覺得很新鮮，一開始就很投入。可一般來說，我不在排戲的時候講理論，這是不實際的，演員不可能立即領會，弄不好連原有的水準都發揮不出來，只感到沮喪。我通常都循序漸進，寧可慢慢引導，在排演場上不講理論，除非是有的演員主動問起來，我可以藉吃飯的時候或休息喝咖啡的時候作些介紹。

方：這其實是一種新鮮的理論，同戲劇學院通常的教學很不一樣。

高：就是年輕學員也需要經過一段時間的訓練，因為這不只是表演經驗的另一種理論總結，而是提供了一種新鮮的表演方法，蘊藏了很多可能。對老演員來說，甚至可以發展出另一種戲劇，不是做一番理論上的解說就可以接受的。不僅對西方演員是如此，如果同一套創造角色和進入角色的方法，一下子很難適應。不僅對西方演員是如此，如果同京劇演員談這番理論，更是雲裡霧裡。在排演場上我不談理論，再說，戲劇的表演得有切身的體驗，不是說出來的。

方：你試過建立一個自己的劇團來培訓演員嗎？

高：北京人民藝術劇院就有附設的學校，專門為劇院培養自己的演員。這本來是很好的條件，《彼岸》就是為了訓練這樣的演員寫的，但剛起步便遇到了很大的麻煩。在中國至今還看不見這種可能。

方：在西方你做過這方面的努力嗎？

高：僅僅做過一些短期的訓練，這恐怕是一生的事，我這餘生已經不夠了。

方：另一點，就是演員怎樣去處理角色？人物已經由劇作規定了，演員同人物之間的張力是怎麼強調的？是一分為二，還是二合為一？

高：中性演員這種身分在舞臺上一旦確認，人物就變成了他扮演的對象。他面對觀眾可

以表明他是在扮演這個角色，時而是扮演者，時而是角色，可以有充分的餘裕進進出出。但這種自由首先受到劇作的限定，也受到導演的處理的制約。一些現實主義的劇作而導演的處理也追求日常生活細節真實的話，演員和他的角色之間的距離就很小，只有演員心裡清楚，把握得不露痕跡，觀眾並看不見。可如果是喜劇，演員與角色之間的空間較大，演員便可以當眾戲弄他的角色，時而進入，時而出來，讓觀眾笑個夠。如果是某種風格化的戲劇，比如荒誕劇或鬧劇，演員的表演天地就更大了，甚至可以耍足了表演的技巧，演員在詮釋他的角色的時候，還可以有自己的態度，或同情，或憐憫，或戲弄，或嘲諷，也就是說，在呈現人物的時候帶上某種情感的色彩。因而，不同的演員扮演同一個人物，可以塑造出不盡相同的角色。不管是悲劇還是正劇，某一個人物由不同的演員扮演，有的演得憂傷，有的演得陰鬱，有的則演得有詩意，這都取決於演員對這個人物的理解與表演上的處理。當然，這種自由的程度畢竟要受到劇作的限制。

這說的還只是表演的技巧，演員在詮釋他的角色的時候，還可以運用西方啞劇的丑角那一整套面部和形體的表演語彙，如同中國傳統戲曲中演那猴王孫悟空，變臉、翻筋斗無所不能，也可以耍足了表演的技巧，演員在詮釋他的角色的時候，

方：

這首先是劇作決定的，所以你的劇作中都有關於表演的明確的提示。

6・戲劇性與劇作法

高：我的劇本通常都附上了對導演和表演的若干提示，卻不要求非這樣演不可，因此僅僅是一番建議。我看重的還不是劇作後面附上的說明，這種說明也只是大致的提示，劇作者不可能代替導演和演員去具體規定怎樣排戲，導演和演員可以遵守，也可以不遵守，僅僅是一個參照。更有意思的其實還在劇作本身，這裡就談到了劇作法。當代戲劇的探索大都注重導演藝術，往往忽略了演員的表演，更少談到劇作。對當代戲劇而言，這幾乎是一個盲點，也因為現今的戲劇，導演已經取代了劇作家，任何一個文本經過導演的處理，都可以搬上舞臺，而劇作通常只是一個文本，似乎怎麼寫都可以，好歹有導演去處理。事實上，現今的戲劇，劇作家的地位式微，當代戲劇也已經從演員和作家的時代轉變為導演的時代。劇作僅僅當成一個文本，或一番對話和言說，劇作法也似乎已經成為一個過時的詞語。然而，劇作在西方曾經是一個非常重要的文學樣式，無論是語言還是劇作的結構都非常講究。一個

好小說家或好詩人不一定能寫出好的劇作，劇作家得熟悉劇場，對表演也得在行，劇作得具有戲劇性，否則，寫出來的劇本在舞臺上很難立得起來。

如何讓一個文本具有戲劇性，得訴諸劇作法這不成文的法則，但確有方法可循。傳統的劇作法是塑造幾個人物，相互關係造成衝突，圍繞某一事件結構成起伏跌宕的情節，形成高潮，直到矛盾得以解決或是和解。前者可能變成悲劇，後者則成了喜劇。而現代戲劇大都是悲喜交加的正劇或悲劇，可以把日常生活的若干場景搬上舞臺，不必在情節結構上費心思，而人物的塑造和之間的矛盾衝突卻不能沒有。

傳統和現代的劇作法背後都有一個不變的依據，那就是動作，戲劇即動作，西方從古希臘的悲劇到東方比如中國古代驅神趕鬼的儺，一種儀式，也即舞蹈和戲劇的源起，都有一個貫串的動作。一幕也即一個動作，發生了一個事件，再比如，京劇的《大鬧天宮》、《打漁殺家》、《四郎探母》和《霸王別姬》，都離不開這條法則。劇作中如果沒有貫串的動作，這劇本的文辭寫得再好，也是一盤散沙，在舞臺上立不起來，詩的抒情和小說的敘述都無助於劇作。

方：所以你強調重新認識戲劇性，去找尋新的劇作法，戲劇不僅是動作，而且是過程。

高：正是這樣，戲劇是過程，是阿爾多首先提出來的，可惜他並沒有寫出這樣的劇作，而兩位當代的波蘭戲劇家格羅多夫斯基和康道爾，他們現今也都已經去世了，卻把

這種認識實現在舞臺上。我認為這兩位前衛戲劇的先驅對當代戲劇的貢獻不只在於他們做出的一系列的劇目，而這些演出也留不下日後還可再演的劇作，但是，在舞臺上確立這種認識對當代劇作卻大有啟發。

高：所謂戲劇性也就是劇作結構依據的規律，而這種認識並非是僵死的，還可以不斷深入和發展。我認為，從戲劇是過程進而還可以引發出戲劇是變化，戲劇是對比，戲劇是發現，戲劇是驚奇。對戲劇的這番重新認識為當代戲劇的劇作法找到了新的出路。劇作家如果從這種思路出發，就不必再營造情節去講述故事了，也不必費心思在舞臺上去模擬日常現實生活的場景，只要通過演員的表演便可以自由呈現人內心的感受，把通常看不見的心理活動變成生動的舞臺形象

方：不必靠潛臺詞，那種微妙的暗示，或直抒胸臆的大段獨白。

高：這種抒發往往變得很煽情。在舞臺上切忌宣講或敘述，這都會把動作和過程中斷，戲也就失去張力。戲劇所以精采在於表演，而不只在於劇作的文采，一部好的劇作提供的是表演的依據，這種戲劇性正是劇作法背後的支撐。中國京劇中的那些折子戲，比如前面講到的梅蘭芳的拿手戲《貴妃醉酒》和周信芳的老生戲《徐策跑城》，又唱又舞，都不講故事了，展示的只是人物在特定情景下的活動，那情緒演變如此生動，富有舞臺的表現力。

方：《彼岸》展示的其實也是心理活動的過程。

高：到彼岸去！到彼岸去！又是非常強烈的舞臺動作，得讓演員像運動員一樣達到那樣的強度。但彼岸何在？這又是內心的活動，一系列人生的經驗喚發起內心的感受。

再比如，卡夫卡的小說《變形記》（Franz Kafka, Metamorphosis），本來只是一番敍述，一無故事，二無情節，可是改編爲戲劇的演出卻非常成功，就因爲這篇小說提供了一個演變的過程，於是人變成蟲的這種內心感受也就通過演員的表演在舞臺上能夠呈現出來。

對比也在過程中實現，兩個不同的主題本來互不相干，譬如，《野人》劇中的生態學家去林區調查和記者有關野人的採訪兩者是平行的，並不糾葛構成衝突，這種對比和對位就饒有趣味和張力，恰如交響樂中不同的主題交織進行，便富有戲劇性，《野人》正是這樣的多聲部戲劇。我的另一個戲《對話與反詰》下半場整整一場，男人和女人的對白各說各的，也各演各的，毫無聯繫，這種對比造成的張力同樣能成戲。

發現與驚奇，最常見於魔術與雜技，黑布一掀，蛋變成了鴨子；一聲槍響，關進箱子裡的女人只剩下一雙鞋。一臺哪怕是觀衆都已見過的節目，卻依然令人屏息關注，這種懸念也構成一種戲劇性。《生死界》和《夜遊神》的劇作都運用了這種手

法，前一個劇中女主人公的自我剖析，導致舞臺上出現模特兒肢解了的手腳；後一個劇中的男主人公打開箱子，竟然滾出了一顆頭顱，這都同劇場的假定性有關係，而且並非純粹的文學手段，也不一定訴諸語言。

劇作家如果熟悉劇場又懂得表演，有這番認識，就不只在臺詞上下功夫，劇作不必只靠情節和人物取勝，劇作的結構也會找到新的支撐。動作和由此延伸出來的過程，乃至於變化、對比、發現與驚奇都可以造成戲劇性，從而結構成戲。劇作得擺脫對文學手段的依賴，諸如敍述與抒情，找到戲劇獨特的結構和劇作法。

高：這樣會不會降低劇作的文學性，影響到戲劇的思想深度？

方：如果僅僅展示這些戲劇手段，或只變成導演的處理和舞臺表演的方式，以演出的形式取勝，當然也留不下還能一演再演的劇目。我這裡所以強調支撐劇作法的這種戲劇性，恰恰為了讓有思想的劇作能扎扎實實立在舞臺上，也為了擴大戲劇的表現力，找尋一些表演的方法，讓現時代人尚難以訴說的感受更鮮明呈現在舞臺上。

7‧戲劇的假定性

方：昨天談到戲劇的假定性，假定性的運作主要是通過觀眾的想像力去進行的，是這樣嗎？

高：假定性是戲劇這門藝術的一個前提，它靠觀眾的想像力得以完成，也是劇場藝術的共識，演員與觀眾都不會把舞臺上發生的當作真的事件，戲劇因而也是一種公眾的遊戲。

方：正因為戲劇有這種假定性，所以才可以重新構建時間和空間。

高：舞臺上的時間和空間有別於現實的時空，是一種再創造。

方：戲劇展現的是一種心理時空，跟現實是有差距的，這種假定性對於戲劇藝術帶來更多新的可能性。

高：肯定劇場的假定性，便不必在舞臺上模擬現實，去製造現實生活場景的幻象，對劇作和表演來說，都得到更大的自由。重新確認舞臺的假定性會帶來新的劇作法和與

之相應的表演方法。因而，在舞臺上的呈現不只是導演的處理，劇作就已經做出提示。劇作家如果充分認識到戲劇的這種假定性，寫出的戲會更有表現力，能喚起強烈的劇場效應，也就是說，在劇作中就已經包含了劇場性，而不僅僅是一個文學性的文本。

這樣的劇作當然也對表演提出相應的要求，更確切說，劇作雖然不會對表演作具體的規定，然而劇作的結構和臺詞的寫法卻會提供許多暗示和出乎常規的可能。劇作家寫的不只是人物的臺詞，而是在營造一個表演的空間，劇作中的地點和時間也可以很自由。比如說《車站》一劇中那麼個不停車的公共汽車站，或《夜遊神》那麼個夢中的街角或路口。一旦承認劇場是一個表演的環境，劇作家筆下的時空便同劇場和演出形式聯繫在一起，而劇中人物之間的關係也就不必按照現實的人際關係來處理。

如果劇作家再進一步認識到劇中的人物關係是當眾表演時構成的，寫法就會更加靈活，而且提供很多新的可能讓演員的表演得以充分發揮。比如《叩問死亡》一劇，由兩位演員分別扮演的這主和那主，實際上是同一個人物。先是這主莫名其妙的給關在一個當代藝術博物館裡，戲進入到心理層次的時候，那主自然而然就出現了，這在劇作上都是可能的，觀眾也不會去追究後者的出現合不合理。那主既可以是這

主的心聲，也可以當作另一個角色，而觀眾看的是兩者之間構成的戲，這個劇本的寫作便明確展示了舞臺表演的假定性。

再比如，京劇中的自報家門，也是對舞臺的假定性的一種確認，《冥城》中的莊周，《八月雪》中的慧能和《山海經傳》，都把扮演者與說書人寫入劇作，充分肯定了舞臺的假定性，也就提供了相應的表演形式，這樣的戲當然不可能用心理現實主義的方法去演。

劇場中的空間不是現實生活中的空間，只要充分確認戲劇的假定性，某種心理的空間也可以呈現在舞臺上。心理上瞬間的距離感可以在舞臺上大大延伸，變成舞臺上的種種調度。時間也一樣，一刹那微妙的心理活動，在劇場裡可以拉長到十分鐘乃至於整整一場戲，令觀眾凝神注視而難以喘息。對戲劇的假定性的確認把劇作法和表演聯繫起來，提供的便不只是一個文本，成為道道地地可供演出的劇作。

方：我有一個疑問，小說和戲劇其實都有假定性，假定性也可以說是藝術創作的本質。你的意思是不是說，小說僅僅通過語言文字來表達這種假定性？

高：小說中虛構是隱藏的，它要在敍述中努力喚醒讀者的感受。然而，戲劇卻要通過表演，僅僅讀劇本得不到充分的滿足。所以劇本的讀者很少，而閱讀劇本的讀者通常都愛好戲劇，是熟悉劇為仲介，可以直接喚起讀者的感受。小說不必通過表演

場的觀眾，在閱讀的時候，就已經以一個觀眾的眼光設想這個戲在舞臺上怎樣演出，因此讀劇本的方法不同於讀小說。劇本不隱藏虛構，相反，強調戲劇的這種假定性，恰恰構成了戲劇獨特的審美形式。熟悉劇場的讀者閱讀劇作的時候，讀的不僅是臺詞，同時也以自己的審美經驗在想像中看到了這戲呈現的方式。而文學作品通常不可能提供這種審美，戲劇這門藝術樣式和形式如此有表現力，是同舞臺上的演出聯繫在一起的，文學作品卻達不到。

高：關於必須要通過觀眾來溝通的論點，英國學者柯勒律治（Samuel Taylor Coleridge）提出「自願懸置懷疑」（willing suspension of disbelief）之說，看小說也好，看戲也好，觀眾都得把懷疑放下。你覺得觀眾相信戲劇是重要的嗎？

方：他指的是文學作品的閱讀。我看到胡亂編造的情節或一些裝腔作勢的描述的時候，我會立刻產生懷疑，我想大部分有品味的讀者，也像我一樣。文學作品儘管虛構，總要讓人覺得是可信的。換句話說，真實是文學最高的品格，哪怕是心理上的感受，也得傳達出這份真實感，否則，作品是無法打動人的。虛構的人物和故事背後得有真實的人生經驗來支撐，而這種真實是人人可以感受到的。可科幻小說就只有小孩子喜歡，成年人一般是不愛看的。然而，戲劇的真實性又在哪裡？戲劇作品中的真實感受是通過劇作家對人生和人性的透徹了解而灌注到作品中的。

戲劇通過演出實現在舞臺上，這種真實感的傳達又還需要經過導演的處理和演員的表演，更是難上加難。但一齣好戲，哪怕形式感極強，卻令人震動，正因為這番表演傳達了人生和人性的真實令人不得不折服。戲劇和文學對真實的追求是一致的，但戲劇對真實的追求不等於在舞臺上去尋求逼真，也不排除舞臺上的表演，不用掩蓋表演的痕跡。相反，戲劇恰恰以表演的藝術令觀眾不得不折服，才是這門藝術不可替代的魅力。當然，也有一些戲劇家以自然主義作為他們的戲劇美學的原則，在劇場裡也追求逼真，甚至直接訴諸感官的刺激，比如說在舞臺上對人體施加暴力，弄得渾身上下鮮血淋漓，或是面對觀眾撒尿，這種真實感不是我的戲劇的方向。

方：所以，假定性只是劇場裡的藝術，通過舞臺上演員的表演讓觀眾既欣賞表演的技藝又喚起切身的感受，是這樣吧？這種假定性同前衛戲劇是怎樣的關係？

高：前衛戲劇五花八門，眾多的方向，眾多的試驗，很難一概而論。一般所謂前衛也即反傳統，我也做許多的試驗和探索，可我不反傳統。相反，我往往從傳統的戲劇中去找尋更新的機制，從東方到西方，中國傳統的戲曲、民間遊藝和雜耍，乃至於古代驅神趕鬼的儺戲和儺舞，從這個意義上說，我倒很傳統，而且充分肯定戲劇的假定性。

8・確認劇場性

方：看《生死界》時，我察覺有一些臺詞是從角色出發的，有些則是演員說出來的，希望觀眾接收，是演員與觀眾間的溝通，我覺得兩者不一樣。

高：這是戲劇語言的一種處理。《八月雪》大幕拉開之前，用中國傳統戲曲中的自報家門，開場白幾句話把人物的身世做個交代，就是說給觀眾聽的。等進入角色，才用人物的語言。《生死界》最後那一大段臺詞也是演員面對觀眾說的，對人物的心境從旁加以評說，這也就從人物的語言中出來了。人物的臺詞和直接說給觀眾聽的話是兩個不同的層次，前者用人物的身分說話，後者以演員的身分評說，當然也得全然不同的語調。像《生死界》中這樣寫臺詞，得在確認中性演員的身分的前提下才能成立。

方：你也談到演員跟觀眾交流，有兩個空間：一是演出的空間，二是演員與觀眾心理的空間。

高：第一種，也即劇場空間，演員向觀眾介紹自己的角色，比如戲開場時的自報家門，跟戲沒有直接的關係，只是交代而已。這種方法在《冥城》中也用過，進入角色之前，對觀眾說「此乃莊周」，隨後才進入莊周這角色。《山海經傳》裡的說書人這麼個角色的設置，就為了建立這種劇場性，向觀眾宣示這就是演戲，場上立刻熱鬧起來。這種方式，我稱之為確認劇場性，就像以前的街頭藝人耍猴把戲，敲鑼打鼓，把行人招來，一番開場白，把就地表演的街頭劇場便建立起來了。

至於另一個空間，正如你說的，是心理的空間，或者說是心理的距離，我不要觀眾身處暗中，忘掉自己，在一道透明的幕外，去認同人物並體驗人物的感受。恰恰相反，我要觀眾就以觀眾的眼光來品評劇中的人物，同時又欣賞演員的表演。演員以中性演員的身分，在演出過程中時不時跳出人物，和觀眾溝通，讓觀眾也品評演員的技藝和對人物的扮演。也就是說，不靠對人物的認同，而是以表演來打動觀眾，劇場起一個中介或穿針引綫的作用，這是舞臺上的演員要建立的心理空間。前者，劇場的空間建立的是臺上的演員同臺下的觀眾的互動；後者，臺上的演員同扮演的角色之間這心理的空間，讓演員有內心的餘裕，好充分施展他的表演，而臺下來看戲的觀眾也看得過癮。

9・觀眾總也在場

方：你對觀眾看法怎樣？觀眾在你的戲劇中的位置如何？

高：觀眾的在場是戲劇的必要條件。至於什麼樣的觀眾，這是無法要求，也無法控制的。導演可以挑選什麼樣的劇作來吸引哪一類觀眾口味的戲，但都得有觀眾。對戲劇而言，觀眾總也在場，劇作家也可以寫出投合哪一類觀眾口味的戲，但都得有觀眾。對戲劇而言，觀眾總也在場，不只是演員和導演必須照顧到，哪怕是劇作家，寫戲的時候就得想到觀眾。否則，大可訴諸別的文學樣式，不必寫劇本，而劇本的寫作應該說比其他文學樣式更難，限制也更多。

方：你是否針對某一類的觀眾？還是面對所有的觀眾？

高：我對觀眾沒有要求，也不選擇觀眾。不如倒過來說，是觀眾選擇劇作和導演，我說的當然是自己花錢買票來看戲的觀眾。劇作家不可能選擇觀眾，也沒有這種必要。我只確認觀眾在場，哪怕是寫戲的時候，觀眾總也在場的這種意識不能沒有，否則，這戲會寫得缺乏劇場性，沒有張力，喪失趣味。至於什麼樣的觀眾我毫不考

方：慮，因此，我既不迎合觀眾，也不向觀眾挑釁。我只設想同我一樣的觀眾，同我一樣的趣味，同我一樣的水平，我不把觀眾看成弱智的或趣味低俗，去投其所好。我也不把觀眾當成敵人，或辱罵的對象。

高：但是你的戲更多恐怕還是知識階層的觀眾。

方：如果只爲知識分子寫戲，這戲也未必有趣。我也不專爲知識分子寫戲，《野人》和《山海經傳》，小孩子都能看。

高：我明白你的意思，趣味同思想深刻可以兼顧。

方：我同樣避免故作高深，不在劇場裡作哲學思辨，相反的大開玩笑，《叩問死亡》就是一個黑色玩笑。如果不懂劇場的趣味，也寫不出好的劇作。劇作中傳達的思想得變成人物活的感受才有趣，而導演的處理和表演都要把握到觀眾的反應。

高：我們翻譯的時候，也會估計到某些臺詞觀眾會有反應，要特別留意，措詞和節奏都得恰到好處。

方：所以說，觀眾的意識在戲劇中無處不在。要是寫喜劇，連觀眾什麼時候笑都能預計得到。

高：我把《等待果陀》翻譯成粵語的時候，雖然是個荒誕劇，可我發現有些對話比較輕鬆，就譯得比較俏皮，觀眾看的時候比較輕鬆，演員演得也不那麼緊張。這裡還有

高：個問題，你是不是有意識引導觀眾朝某一個方向去感受？我甚至會設想劇作家只能考慮到觀眾在場，寫戲的時候也就會設想到大致的表演。演員如何表演，有時連舞臺的調度都有，寫戲時這戲的場景就在想像中預演，這時我可以說是這戲的第一位觀眾，而且是一位非常嚴格非常挑剔的觀眾，這場戲如果不能令我信服，我不會寫下去的。可演出時觀眾的反應卻是無法控制的，而且每天的觀眾不同，演出時的反應也不完全一樣。因此，我毫不考慮演出時觀眾的反應，這只是舞臺上演員的事，他們會根據劇場中的反應調節自己的表演，這是很微妙的。而作為劇作家，我的經驗是，最好的觀眾就是劇作家自己，既是作家又是觀眾，寫出的戲令你自己信服，也就能打動觀眾，因為大家都是人，人性相通。從古希臘悲劇到貝克特，所以能超越時代，超越語言，超越民族文化的局限，正因為這人性普世相通。

方：還有個問題，你怎麼看待「遊戲」？觀眾按遊戲的規則玩遊戲……。

高：這是後現代的概念，戲劇固然是一種公眾的遊戲，唯一的規則就是限定在劇場裡。這個規則也是社會和歷史的條件長期形成的。既然是一種遊戲，也就允許玩鬧，戲劇家的創作自由並非就此得到保障。然而，戲劇家畢竟憑藉在劇場裡做戲而贏得表述的自由，戲劇家如果珍惜這個規則卻往往被破壞，戲劇家的創作自由並非就此得治權力和社會通常不干預。但這規則

這自由，就不會輕而易舉把這難得的自由當作票房價值去出賣，只爲了搏得觀眾一樂。戲劇家藉娛樂而有話要說，這話還正是對人生眞實的感受和對人的生存困境的認識，是政治和媒體說不出來的。

戲劇家在這公眾的遊戲中，如果只去愉悅觀眾，自然得受觀眾趣味的限制而迎合時尚，做出的也就是商業戲劇。戲劇家如果不理會時尚，不降低自己的藝術趣味，就有可能做出另一種戲劇，也就會引導並培養出一批自己的戲劇觀眾。從這個意義上說，先有易卜生和契訶夫（Anton Chekhov）的劇作，才有易卜生和契訶夫的戲劇的觀眾，貝克特就這樣培養了他現今無數的觀眾。

10・人稱與意識

方：關於演員的意識與內視，可不可以再說清楚一些？你說過我、你、他這三個人稱能幫助演員確立自我意識的坐標。

高：人稱是意識的起點，而所謂意識離不開語言，換句話說，意識也即語言的意識，都離不開語言的表述。語言的表述又離不開主語，也即誰在表述。所有的語言都有三個人稱，也即我你他，同一個主語的這三個不同的人稱，便構成三個不同的視角，從而形成一種坐標系，這敍述者的意識才可能確認。第一人稱「我」是主觀的出發點，第二人稱「你」是我的對手，也就是說把我投射為交流的對象，說第三人稱「他」的時候，這我已經客觀化，成為評論或敍述的對象了，這三個感知的角度是不一樣的。「我」說的時候立刻和主觀的情感聯繫在一起，總是帶有情緒的，沒有中性的我。說「你」的時候，這自我變成虛擬的交流對象，視綫是往外投射的。說「他」的時候，自我抽離變成觀察者，不帶上主觀的情緒。演員在表演的時候，用

方：不同的人稱，會產生不同的心理狀態，繼而同他扮演的人物建立不同的關係。

高：這確實很有意思，演員同人物顯然不再只是通常說的二重的關係，甚至也不僅是三重性，而是更爲複雜的關係。

方：是的，我之前談到的表演的三重性和中性演員，也即日常生活中的我、舞臺上淨化爲中性演員的身分同扮演的人物這三者的關係，指的是表演藝術的基本關係。一旦承認這個前提，從通常傳統的認識向前跨出這一步，這表演藝術就展示出另一個幽微深邃的空間，首先是一個心理的空間，這空間的開拓正是從演員的自我意識展開的。

方：因此，演員不必像通常的表演那樣去體驗這個人物。

高：說得對，演員不必像通常所說的那樣生活在角色中，相反的，人物可以由演員來把玩。換句話說，演員同他的人物可以建立不同的關係，而不只是扮演或體驗的區別，也即通常說的體驗或表現兩種不同的方向，表演其實還有更細微的心理層次。演員如果在舞臺上通過不同的人稱去確認自我的意識，三個人稱至少可以有三種不同的態度，就看演員當時的出發點建立在哪一個人稱上。

高：正是這樣！這提供了一種表演方法，還不只是進出於角色，換句話說，演員當眾隨

時在打造他的角色，同人物的關係可以變得很靈活，主動權總也掌握在演員手裡。

演員還可以改變同人物的關係，只要掌握住時機，把握住對人物明確的態度。人物既是演員表演的對象，要進入角色便進入角色；從人物中出來的時候，人物便成為演員的玩偶。演員自我意識的人稱一換，脫除第一人稱我便立即贏得自由，跳出角色，同人物你或是建立潛在的對話，或是以一種明顯的態度來戲弄這人物他。

方：這就是說演員在舞臺上能相當自由掌控他的人物。

11・內視與傾聽

高：人物的臺詞說的是「我」，如果演員也一味以「我」投入，很容易變成情緒的發洩，演員在舞臺上也會流於感情衝動而失控，弄得聲嘶力竭、歇斯底里。一般的演員都會遇到這種情況。然而，京劇演員例外，因為京劇演員不靠情緒而靠的是功夫，也是長期的訓練養成的，但都程式化了，很難達到即席生動的反應。內視會是一個有效的方法，可以免除情緒失控。演員如果能同他要扮演的人物建立對話，就能控制情緒的衝動，把自我表現過濾掉。

演員的意識變為第三隻眼凌駕於人物之上，正因為不是用人物的眼睛來看，這第三隻眼才是清醒的，不會受情緒影響而變得盲目，這個時候，演員對角色的控制和同別的人物的交流才更準確，更有表現力。

當然，這第三隻眼睛是一種無形的內心狀態，內視需要有一番訓練，也得有一定的技巧。這不光是演員對自己身體的把握，更為重要的是注意力的高度集中，這種內

方：像玩木偶的藝人通過木偶去表演一樣，木偶就是他身體的一部分。

高：木偶又是他的人物，演員操縱他自己的身體，把身體的表現能力推到極致，又把握住不致損害身體，聲音也圓潤飽滿。關注和傾聽要求注意力高度集中，這時候，時間的概念會立刻變慢，本來十分之一秒在日常生活中是不可能控制的，但是那時候，這短暫的瞬間卻是能駕馭的。這快速的心理過程本來無法調節，一旦把「我」隱去，「你」便能加以調整。舞臺上不能聽其自然，否則就變得散漫無序。

視同時也在於傾聽，得學會在舞臺上傾聽，「你」得聽見自己的臺詞。若以「我」爲出發點，聽到的不會是自己說的話，而是對方的話；可如果「你」在說話的時候，這過程中就能傾聽自己的話，內心就會產生一個距離，投射爲對象，不完全是人物「我」，也非演員「我」。「你」既觀察又傾聽，表演才控制得宜。傾聽不僅不會令表演中斷或削弱，比情緒的發洩來得更有表現力。這時候，演員的身體和聲音的強度可以發揮到極致，而又不至於聲音撕裂或身體受傷。

此時，演員好比一個出色的提琴家，演奏時傾聽樂聲並非自我滿足，而是避免技術上的失控；出色的歌唱家也如此，邊唱邊聽，同時調節自己的嗓音，如同演奏家跟他的樂器的關係。聲音是樂器發出的，並不直接來自演奏家，隔了一層，如果他注意傾聽，技術上也拿捏準確，出來的聲音總是完美的。

方：除了技巧表演外，其實你還希望演員的演出有一種邏輯性，對嗎？

高：我們要避開邏輯這個說法，邏輯跟理智和推理的關係太密切了，實際上邏輯是一種程式。戲劇表演不必訴諸理性，更不要分析。然而，分析人物是很普遍的做法，去梳理人物的經歷，給人物寫小傳，這對文學討論和人物的心理分析當然有用，但也只是背景知識，離表演還遠，對演員在舞臺上的創造沒有多少幫助。相反，用文學分析的方法去處理人物，會把戲變得沉悶，把人物觀念化。

我同演員排戲的時候，從不分析人物和不同人物之間的關係，不去追問為什麼。一個好劇本，或一個經典作品，複雜的關係都包含在戲中了，不需要問為什麼，而是去找尋直覺的感受，這比為什麼更有意思。感受不是分析出來的，而是在相互的關係中激發出來。我排戲前不同演員們先討論劇本和人物關係，一開始就對臺詞，或是去建立一個相應的情境，做出即興的反應，促使演員找到同角色和其他人物之間的互動。那是一種感覺，比理性的分析有趣得多，往往會出其不意，像一道閃光，讓你發現很多意想不到的反應，既不是導演事先規定的，也不是你讀劇本的時候想像的，因為你遇到活的對手了，而且你會根據不同的劇場條件把戲演活。

方：你的意思是不是說，希望臺上的演員在舞臺上脫離自我，把這自我意識抽離為對自己身體的關注？

跟運動員在運動場上一樣，也是憑經驗與反應。

高：演員的自我意識這時候就成爲第三隻眼，在關注和傾聽，當然也在操縱他的角色，這就是扮演，而非自我表現。因此，演員不是盲目隨情緒而左右，演員認識到這點，就可以從角色裡跳出來，同他扮演的人物建立多種的關係。一瞬間，演員可以照顧到觀眾，而下一瞬間，要是覺得剛才的表演有點過頭，或是神經質了，便馬上鬆弛下來，調節自己的表演。情緒緊張是不可能觀察的，傾聽也是某種鬆弛，隨後的戲就可以控制了。演員在演出的過程中，可以找到許多瞬間重新確立這第三隻眼睛，以便調節表演，這就是演員在表演當中需要建立的意識，這種控制和調節的能力不同於理性、智能和分析與邏輯。

12・自我的意識與觀審

方：自我意識是你的戲劇中的一個重要的題目，不僅是你的表演理論，也貫穿在你的不少劇作中，像《彼岸》中的「人」和「心」，《叩問死亡》裡的這主和那主，這此時此刻的「我」和意識中的「自我」兩者之間產生的張力，都是相似的例子。

高：我們之前已經講過演員的自我意識對表演起到監督和控制的作用，這自我意識好比第三隻眼睛，超越於自身之上，演員在舞臺上便能夠清醒把握和調節他的表演，不至於聽任情感的發洩變得聲嘶力竭，這是演員表演的一種內在的技巧。現在把這種認識也轉向劇中的人物，劇中的人物也可以有這樣的心理層次。

方：談的正是劇中人「我」跟「我的意識」。然而，在《生死界》裡，兩者都好像沒明顯表現出來，兩者的衝突也好，交流也好，在這個戲裡都是潛在的，你怎樣看？

高：《彼岸》中主人公這「人」和他的影子的對話，以及凝神關注在舞臺上看不見的「心」，都建立在劇場的假定性上，通過表演可以呈現在舞臺上。《叩問死亡》乾脆

把這個人物和他的自我意識變成兩個角色這主和那主。這兩個戲在處理人物和他的自我意識這種內心的對話，用的是第二人稱。而《生死界》一劇不同於前兩個戲，用的是第三人稱「她」，女演員既然以第三人稱來敘述和評價她扮演的那女主人公，自然就從人物內心混沌的狀態超脫出來，以清醒的眼光來觀察，也就照亮了處於矛盾和焦慮之中的這個人物。尤其是當女演員劇終完全脫離這個人物的時候，她的敘述實際上轉向無人稱：「說的是一個故事？一個羅曼史？一場鬧劇？一篇寓言？」就如同說：下雨了。這時候主語是誰都不明確，演員也已經脫離了她扮演的人物，匍匐在舞臺上變成一堆衣物。演員通過這番陳述，向觀眾展示了女主人公混沌的一生。

如果說《彼岸》和《叩問死亡》是引導觀眾進入人物的內心，通過第二人稱「你」，不僅訴諸人物的自我意識，也指向觀眾，令觀眾也處於人物的地位，去感受人物的這種自我觀審。《生死界》一劇則訴諸第三人稱，演員的表演也是有距離的，向觀眾陳述和展示這樣的人生，當然也包括這女人的內省。人物對自我的觀審則投射為同臺的女性舞者和另一位男性丑角，從而把人物的內視也變成舞臺形象呈現在觀眾面前。這戲不像前兩個戲那樣引導觀眾進入人物的內心體驗，而只是冷靜觀看，從而得出觀眾自己的評價，這是兩種不同的方法。

方：女主人公內心的感覺其實也通過小丑和舞者在舞臺上反映出來，比如女尼剖腹那個場景，還有無頭的女鬼，是不是也是這女人內心視像的反映？

高：不如說就是女主人公的內省視像，只不過扮演者說的是「她」而不說「我」，這種方法導致距離，更能引起觀眾的悲憫。觀眾不需要像看傳統戲劇那樣跟著女主人公受煎熬。用第三人稱向觀眾展示這女人的痛苦，觀眾不必也受苦，只從旁觀看，這種距離感導致清醒的意識，會昇華為對人生的悲憫。

方：按照這種說法，觀眾不必投入到戲中去。

高：不必向觀眾宣泄痛苦。觀眾是來劇場看戲的，戲劇是表演的藝術，演員在舞臺上煽情和故作姿態或向觀眾挑釁都令人反感。人物再痛苦，如果不能昇華為一種審美感受，這種戲就很難看得下去。如今的戲劇觀眾都受過教育，有足夠的判斷能力和審美的品味，不需要聽耳提面命的說教和宣傳，也忍受不了在舞臺上煽情。戲劇的藝術就在於訴諸一種審美，從而令人對世事和人生有所領悟。

13・人稱轉換

方：你的戲裡人物的容貌和性格都不重要，往往只有人稱。

高：正是這樣，容貌是附加的，相反的，預先設計的相貌對演員是一種不必要的限制。我以人稱來代替人物，不僅如此，而且人稱的轉換把人物變得更好把握，對演員的表演來說，可以更立體、更準確。因為人稱給表演提供了立足點和觀察點，引導演員朝這個方向前去。既然臺詞已經確定了人物之間的關係和相互的反應，人稱的轉換對演員的表演來說，還是一種刺激，可以激發演員的表演，不是在頭腦裡按一個事先設計好的模子去模擬這個人物，那往往會變得生硬而僵化。如果演員也能把握自我意識中人稱的轉換，就很有意思，戲可以演得更活，喚起更多即興的反應。

方：人稱的轉換不僅是你的表演理論的內在機制，也是你獨特的劇作法。

高：這當然導致不同的劇作法，表演上也提出新的課題。《夜遊神》中的內心獨白，把

想像與噩夢的界限模糊掉，這也只有通過舞臺表演才可能呈現。劇中的主人公因此消解了，變成了虛擬的指稱「你」，如同夢中。做夢的人漂浮在夢境中，失去了切實的身分，扮演主角的演員也就不必去模擬人在日常生活中的反應，呈現的是夢遊的狀態，有時甚至可以閉著眼睛，倒騰腳步，如同醉漢跳舞，而舞臺上其他的人物也都訴諸「你」，大肆戲弄這位主人公，這才是一場噩夢！所有的臺詞又都可以同時指向觀眾，置觀眾於同樣的情境中。這樣一則現時代的寓言，從劇作到表演當然同通常的劇目相去很遠。

《對話與反詰》的下半場，這對男女相互殺死了對方，且不管眞死還是假死，男女二人分別對擱置在舞臺上的兩個頭顱，男人用第二人稱「你」，女人用第三人稱「她」，從而構成一場「你」和「她」的對話，這也只有在承認舞臺表演的假定性和確認中性演員身分的條件下才可能成立。這是一種非常獨特的對話形式，也可以稱之爲假對話。

假對話不僅可以用於第二人稱和第三人稱兩個人物之間，如同《對話與反詰》的下半場，也可以用於同一個人物的內心獨白，把自我投射爲第二人稱「你」，從而形成一種對話的心態。《夜遊神》除了開始時的那一段引子，第二人稱「你」幾乎貫穿全劇。而《叩問死亡》，全劇都是用第二人稱構成的內心獨白。

方：《周末四重奏》就更加複雜，人稱的運用可以說到了極致。

高：劇中的四個人物，每個人都可以用三個不同的人稱來講話，不論是人物之間的眞對話或是假對話，還是獨白的穿插，如果沒有舞臺的這種假定性作為依據，很容易失去章法，變成亂寫，讀者也看不明白。可一旦確認了舞臺上的這種假定性，演員的表演就有了根據。假定性也為演員的表演提供了新的可能，就像這種假對話，演員的依據不再是生活中實際的人際關係，而是藉舞臺空間來呈現平時看不見的心態。不管是同一個人物「你」同「你」的假對話真獨白，還是兩個人物之間以不同的人稱「你」和「他」或「我」在舞臺上進行不直接干涉而相互交叉的對白，都是在觀衆面前進行的，即使是兩個人物各自內心的話，也是通過觀衆的注視而實現的，還同時喚起觀衆的感受才得以完成。如果演員沒有劇場意識，不跟觀衆有所交流，這種對話也是不可能的。這種形式的對白是專為舞臺劇寫的。

方：除了這三個人稱，是否還有別的可能？

高：《生死界》中女主人公第三人稱「她」的獨白，到最後消解爲無人稱的敍述。女演員蜷縮，觀衆此時看到的是臺上的一堆衣物，人物同人稱一起消失了，臺詞也轉化爲敍述，昇華爲詩意，寫作與表演形式就這樣聯繫在一起。這種心境在舞臺上變成一個實實在在的空間，只有在劇場裡才可能實現，並非是一番空談或哲學的思辨。

14‧穿插、複調、對位與多聲部

方：能不能談一談穿插的問題？比如說《對話與反詰》，舞臺上兩組戲穿插表演。

高：這兩組戲，一組是那對男女間的糾葛，從生到死；另一組是和尚在做他的功課，前前後後出場十多次，時而穿插表演，時而同時進行，彼此完全不發生關係，而且貫穿全劇。可以說是一個複調（polyphony）的戲劇，兩個截然不同的主題：一方面是情與慾的起伏和男女之戰，一旁的和尚在做毫無意義的事，比如把雞蛋立到棍子上，你可以說他在嘲弄人世間的情慾，也可以說是在戲弄自己做的儀式。這種穿插誰也不詮釋誰，也不互為因果，只建立這種對位，意義是觀眾自己看出來的。

方：可不可以說《八月雪》最後一幕也是一種穿插？前兩幕慧能的生平已經演完了，這第三幕是不是表演的延伸和擴大？

高：按通常的劇作法就該打住，這第三幕倒成了過重的尾巴。然而大鬧禪堂這場戲，不僅延續前兩幕又唱又舞的表演，還擴大到雜技、武術和魔術。本來還打算用上變

臉，但演員學變臉一時有困難，這才取消了。這場戲如果只延續前兩場的表演，或小打小鬧，會有畫蛇添足之嫌，而這番大鬧弄得禪堂大火，燒個精光，一了百了，從鬧劇進一步推演到禪的境界。

高：從慧能的故事延續下來，確實體現了禪的精神。《叩問死亡》就不一樣，像有兩個戲在演，兩個演員分別扮演這主和那主，雖然是同一個人物，彼此卻不照面，這算不算一種穿插？

方：這主的獨白佔了這戲差不多一半，才突然冒出來那主，各說各的，採用對話的形式，類似一種假對話，其實仍然是內心的獨白。與其說穿插，不如說是一種不合常規的複調結構。

高：可穿插在你的劇作中常常採用的，這不同於通常的劇作以貫串的情節爲結構。

方：是的，最早出現在我那一組小品《現代折子戲》裡的〈喀巴拉山口〉，兩組不相干的戲：一組在天上，飛機裡的乘客和航空小姐，飛機遇到了險惡的天氣；另一組在冰雪封閉杳無人煙的高原上，汽車司機和一位女大學生，而汽車拋錨了。兩組戲平行進行，互相穿插。

這種複調結構也可以一主一次，用來陪襯和烘托，戲劇小品《躲雨》原來是我的一個短篇小說，兩個女孩子在工棚裡躲雨時的一段對話，加上一個也在躲雨的老人，

在棚子的另一邊，昏暗中恰巧聽到了這番對談，引起種種微妙的反應，這就足以構成一齣戲，青春與暮年的二重奏或三重奏。扮演老人的演員卻沒有一句臺詞，這當然需要一位好演員。瑞典皇家劇院（Kungliga Dramatiska Teatern）演過這戲，扮演老人的是一位有名的老演員，事後見到我說：他犯了個失誤，不該把小說結尾的那段敘述加給老人去說。那段話是小說的敘述者的一番聯想，同這三個人物已經沒關係了，這裡就有文學的敘述和戲劇語言的區別，而劇作家的改編就在於把文學的成份化解為戲劇的手段。我看過瑞典皇家劇院的錄影，演出還是很出色的，但結尾的那段老人的獨白誠然是多餘的。

方：如果只有單一的女孩子那組戲，去掉老人，肯定要遜色得多。

高：這就是對比，戲劇性就出在對位上，老人無須說話，他聽兩個姑娘說話時的反應就有戲可看。戲劇和音樂都在時間的進程中，音樂作為時間的藝術，作曲法可以借用到劇作中去。我的戲劇中的複調就是受到作曲法的啓發：不同的主題平行進行，形成對位；甚至還可以多聲部，同一個主題而不同的聲部，類似變奏（variation）。《車站》一劇就是運用了這種手段，劇中七個演員多達七個聲部，用不同的臺詞，說的都是等待這個主題，如同多聲部的合唱，這段戲的劇本就是分行的，猶如音樂的總譜。我的原稿就是在樂譜上寫的，有對位、錯位，或相同的句子的變奏和重

方：沒幽默感就沒有辦法！香港的第四綫劇團，一個年輕人的實驗劇團，當時很快就演這戲了。

高：南斯拉夫、英國、美國、日本、韓國都演過，那還是上世紀八〇年代初的事，林兆華同我在中國首先發動了小劇場的試驗戲劇。更早的一個戲是《絕對信號》，也有一小段臺詞是多聲部，幾個演員同時說。到了《野人》這戲，便發展成了一齣多聲部複調的現代史詩劇，這當然同我對音樂和歌劇的愛好分不開。

《野人》的內容龐雜，涉及生態、民俗、社會、政治、媒體，還追蹤到遠古的史詩，從盤古開天地到巫師跳大神，乃至於中國和西方媒體對野人的報導。導演這戲的林兆華說，三十多段各不貫串的戲，只好當作劇中的生態學家的意識流，否則導演和表演都難以處理。也確實如此，一位有名的德國導演看了這劇的譯本，就說不知道這戲該怎麼排。而劇作如果不借鑒音樂作品的曲式，在三個小時以內，也很難找到一種結構，把這麼豐富的內容都包含在內。這劇在劇作上用兩條綫束貫穿起來，一條是生態學家去林區考察和引起的聯想，另一條是記者、學者、探險家對野

複。這戲在北京的演出是林兆華導演的，在北京人民藝術劇院二樓的前廳改成的小劇場，演出時，四周的觀眾圍坐。這一段戲，七個演員分別走向對面的觀眾，卻同時向觀眾說各自的臺詞，煞是好玩，觀眾也開心極了，不料卻被弄成了政治事件。

方：人追蹤。也只有這樣一種複調而多聲部的戲劇才可能把民歌和朗誦、舞蹈和面具、巫術和電視節目組合到一起，把防洪救災同追捕野人這種鬧劇結合起來。

方：《野人》以生態為主題，把這些都包融下來，起了個保護的作用，否則這戲當時根本沒法在北京演出。

高：就這樣也還引起了許多爭論，但總算沒演變成政治批判。

方：這戲在德國的反應如何？他們是不是也從生態環境的角度來看？

高：德國漢堡達利亞劇院（Thalia Theater）的院長看到這戲北京演出的錄影，便請林兆華去德國排這戲，全部是德國演員，五十多人的大戲，很轟動，首演後舉行盛大酒會，還把去過喜馬拉雅山報導野人的探險家也請來了。

方：他怎麼說？

高：打個照面，嘻嘻哈哈就走開了。我劇中引用的也都是西方報刊報導的原文，沒有一句是我的編造。中國科學院還確實組織過這樣的野人考察隊，由一位師政委帶隊，裝備了從西方進口的麻醉槍。人們把人文和生態環境都破壞了，還要找野人，就是一場大鬧劇。香港也演出了這個戲，也當作生態來演。

方：你跟很多人開了個大玩笑。

高：人同野人相遇，只能在小孩子的夢境中，這個戲的結尾卻令人憂傷。

15・情境、舞臺空間與物件

方：你一再談到情境或境遇，而不談人物和情節，可這正是一般劇作的重點，你卻往往用人稱代替人物，情節淡化，能不能進一步作此說明？

高：情境的確定對戲劇來說所以這麼重要，因為一下子就可以把人物置於一個特定的環境，無須對人物和人際的關係作一番冗長的介紹，戲立刻就可以展開。再說，這場景的選擇就已經蘊藏戲劇的衝突和動作，人物已經處在同環境與他人的關係中，不能不有所反應，有所行動。

戲劇不能像小說那樣去敍述，恰恰要排除靜態的敍述與描寫，也避免回憶的追述，總發生在此時此刻，戲才有張力。因而，劇作不只是一般意義上的文本，首先得建立一個戲劇結構，人物和事件的呈現方式就已經容納在這結構裡，劇作法對劇本的寫作也就有特殊的意義。然而，許多當代劇作卻僅僅是一個文本，缺乏在舞臺上必要的張力，只好由導演來加以處理，也就是說導演代替作者，在搬上舞臺之前，先

得對文本作一番編劇的工作。

情境的確定正是編劇首先要做的，比如《車站》這地點就是各色人等相遇的場所；《絕對信號》發生在一節貨運火車看守的車廂裡，又是夜間行車；《夜遊神》在深夜街上一個路口；《叩問死亡》，一個人莫名其妙給關在當代藝術博物館裡；這些情境就很有趣，註定要發生什麼事情，不像傳統的劇作，先要花時間去交代主人公的身分和人物之間的關係。

對我來說，有興趣的也不是向觀眾展示幾個特殊的人物，講述一些引人入勝的故事，而是更為普遍的人人都可能遭到的境遇，從而喚起觀眾設身處地的聯想和思考。劇中的人物不必作過於具體的規定，乃至於人物的身分寧可懸置，甚至只訴諸人稱，也即一個觀點和感知的角度，這樣更有助於演員和觀眾調動自己的想像力，也更為積極做出自己的判斷。

這種從情境出發的劇作，人物獨特的個性也不重要，人物的身分同他過去的經歷大可忽略，有意思的是此刻當下的反應，而且是一連串的反應，隨著情境的演變，這總也新鮮生動的反應較之情節的編造在舞臺上更引人入勝，如果劇作確實捕捉到人真實的感受的話。

我的這些現代題材的劇作不去講述故事，我也不企圖在舞臺上講故事，所以大都無

方：你這樣排斥人物的個性和情節，會不會導致人物類型化，或是變成某種觀念的解說？

高：有這樣的戲劇，特別是當代戲劇，應該說還頗為流行，當作一種新潮。人物和情節都消解了，甚至無人物可言，只是一個文本，一番演說，怎麼寫都可以，當然也無所謂劇作法。把戲劇作為某種觀念的載體，或宣講觀念，乃至於變成語言的遊戲，都不是我主張的戲劇。

我不去塑造身世清晰、個性特徵分明的角色，卻不抹煞劇中的人物。情境雖然重要，但情境中的人更是戲劇的核心，而且得是有感覺的活人，而非某種觀念的化身。《周末四重奏》中四個人物，安、老貝、西西、達，按每個人物名字的第一個字母排列為Ａ、Ｂ、Ｃ、Ｄ，卻並非四個符號，而是感情敏銳的活人：《對話與反詰》中的男人與女人，以及《生死界》中的女主人公，儘管沒有姓名，都是有血有肉、情感豐富的人。我所以不強調人物的個性特徵，正是為了給演員的表演留下更大的餘地，也給觀眾留出想像和認同的空間。

所謂情節，呈現的是在特定的情境下人物的處境，從而形成一系列場景，以及人物之間的互動。對我來說，有意味的是人情和人性的顯現，由此喚起對人生的認知，而不在於人物性格、情節和故事。

方：但還是人。

高：這些人物在舞臺上，同觀眾總有個距離。舞臺的空間是一個想像的空間，不僅是舞臺設計和燈光師，更重要的是演員在創造這個空間。劇作家如果也有這種認識，就不必去分那麼多場次，大可以從現實的到心理的空間自由轉換，最多轉換一下舞臺裝置，調節一下燈光而已。而場景的轉換則隨人物的心境而演變，因此，重要的不是情節，心境的演變也是內心的狀態，不一定構成情節。這種由情境觸發的內心的戲劇，舞臺上的那些場景也就形成心理的空間。

《對話與反詰》上半場那現實的空間到下半場變成了心理的空間，只需若干物件來提示，比如，和尚把木魚留在舞臺前沿，給光照亮。這木魚便猶如頭顱，和角色的臺詞結合起來，劇中人那荒涼而空虛的心態便構成死亡的景象。《生死界》中，女

劇中的這些人物都十分正常，沒有怪癖、智障和心理上的毛病，不是偏執狂或精神病的案例，我恰恰不選擇那種罕見的古怪的人作為我劇中的人物。這些人物與其說是某種類型的綜合，不如說是一個個具有普遍性的取樣，我不稱之為典型，寧可說是一個原型，卻又是一個正常的人，一旦進入劇中的情境，他們的反應也就會引起觀眾最大的共鳴。我把戲劇作為人認識人世和人性的鏡子，雖然這鏡子有時變形，成了哈哈鏡，把人類的困境和人性的弱點都放大了。

人剖析內心之時，空中掉下一隻模特兒的手腳，這場景就變得怪誕了；女演員從裝首飾的小箱子裡拿出個積木做的房子，便進入女主人公少女時的回憶，而積木坍塌，又回到現時的焦慮。借助於若干物件，現實環境立刻轉換爲內心的空間，來去都如此自由。舞臺上的物件如果同演員的表演聯繫在一起，又納入到劇作中去，這些物件的運用在舞臺上就活起來了。

這樣的劇本提供的不僅是一個臺詞的文本，而是一齣齣戲。這種內心的戲劇不滿足於語言的心理分析，把內心活動變成可見的生動的舞臺形象。因而，情境、場景和物件都是劇作的組成部分，同劇中的人物聯繫在一起。我的戲劇中，人物並非只是一個文學形象，反之，他們首先得成爲舞臺形象。

16·演員——角色與舞臺形象

方：你並不是不看重人物，但這些人物首先是戲劇舞臺上的形象。

高：為了區別一般的文學形象，我把這種戲劇人物不妨稱為演員——角色。因為，這種人物在舞臺上變成角色才活起來，劇中人物的形象無法同扮演的演員分開，只有當這人物變成活生生的舞臺形象的時候才得以實現。而且，我主張不同的演員大可以有不同的演法，盡己可能，充分發揮己之所長，不必拘泥於一個固定的模式。因此，我對劇中的人物盡量少作規定，沒有長相特徵或性格這一類的說明，只有性別和大致的年齡。

事實上，舞臺上的人物的外貌和個性同演員本身的條件是分不開的，演員誠然可以化妝，在某種程度上改變外型，或努力扮演一些遠離自己個性的角色，但畢竟不可能完全清除自身的長相和氣質。演員創造的舞臺形象總會帶上演員自身的烙印。一旦清醒認識到這種不可抹去的印記，演員也就不必拒絕自身的投入，相反的，盡可

以發揮自己身體具備的條件，這也會給劇中的人物帶來特殊的氣質和魅力，因此，這人物在舞臺上才活起來。

另一方面，劇中的人物同演員又總有個距離，哪怕選的演員同劇中人非常接近。演員不必消除這個距離，再說也不可能眞等同這人物，怎麼說也還是在扮演，那乾脆承認就是扮演而從中得趣。進出於角色，而且得反覆進出，這種努力便構成表演的藝術。

演員不是觀念的載體，身為活人的演員，對角色全身心投入也是人性的注入，所以戲劇才能激動人心。這扮演的過程中理性固然也參與，但更強烈的是演員情感的注入。這種注入不該成爲演員的自我宣泄，那只會墮入濫情和歇斯底里，表演失控，離角色甚遠。正如我們之前談到的所謂中性演員的身分和演員的意識對表演的調控，這是一個既投入又觀審的過程。觀衆看到的演員──角色就是這樣的舞臺形象。

高：正是這樣。這種演員──角色才是戲劇舞臺上的人物，而非文學中的人物。同一部劇作的同一個人物，由不同的演員來扮演，可以創造出差異很大的舞臺形象，各有不同的魅力。那些經典劇作所以屢演不衰，總也迷人，就因爲能在舞臺上不斷創造

方：這也是你主張的表演方法，通過演員確立人物的舞臺形象。

出並非完全雷同的角色。而文學作品的改編，通常吃力不討好，也因爲文學作品中細節描述已經把這人物形象限定了，舞臺形象很難再演得準確；再說，同讀者心中已經形成的印象也很難吻合。可劇作家如果充分認識到舞臺形象的這種可塑性，會更加自由，不拘泥於故事情節，寫出另一種劇作，騰出表演的餘地，讓演員可以充分發揮。

《彼岸》就是這樣寫出來的，劇中的「人」，既不是一個獨特的個性，也不是一個抽象的人，或大寫的人，乃至於人的理念，只是一個正常的普通人，也有常人的弱點。這「人」在《彼岸》的經歷是每一個人都可能遇到的。這種人生經驗結晶出來的這樣一個「人」，在不同的社會與不同的文化環境下，大可以有極不相同的舞臺處理和舞臺形象。

「人」周圍的眾人，這樣的一組群像，伴隨「人」，又構成「人」的生存環境，隨同「人」的經歷，不斷演變。他們並非是沒有面目的群盲，或籠而統之的群眾，像古典歌劇中合唱的民眾，或現代革命戲劇中發出一致呼聲的人民大眾。《彼岸》中的眾人卻是一群有各自面目和聲音的人物，隨環境的變化總也在變，而且人人都有自己的話可說，用通常塑造人物的方法當然無法在舞臺上展現這樣豐富而變化多端的眾生相。

「人」和眾人的相互關係，構成衝突，或重新調整組合，「人」畢竟脫離不了眾人，而「人」自身的困惑也難以解脫。通常處理所謂人物內心矛盾的那種獨白，固然是一種方法，但缺乏足夠的表現力。《彼岸》一劇卻把「人」一分為三：「人」和他的影子，還有他那顆看不見的蒼老的心。當扮演影子的演員托一面銅鑼，舞臺設計居然做出一顆還會跳動的心。香港演藝學院演出這戲的時候，舞臺設計居然做出一顆還會跳動的心，呈現在「人」面前，突然撒手，銅鑼砰然落地，心滾到地上，停止跳動，這「人」的生命也就告終了。

找到這樣一種新的劇作法，「人」和眾人都可以得到更強有力、更鮮明的舞臺形象。戲劇中的人物同文學中的人物的區別，就在於前者得靠演員和表演實現在舞臺上，僅僅用語言的手段是不夠的。

戲劇中的語言，也即臺詞，主要不用來敘述，描述與說明都會讓戲的進程中斷，出現冷場。戲劇中的語言如果不跟人物的行為和動作聯繫在一起，誇誇其談，振振有詞，都不足以支撐劇中的人物。倘若捕捉不到言語背後情感的衝動和動機，臺詞即使寫得再漂亮，也不過是一種修辭。戲劇中的臺詞比小說中的對話難寫得多，得凝煉而確有內涵，沒有廢話，而且出於必要，非說不可。即使是謊言，也得讓觀眾聽得出這謊言背後真實的企圖。戲劇中的人物主要就建立在這樣扎實的臺詞上。

這是一種由人物的情感和動機支撐的語言，或受下意識支配令人物也不由自主的語言，同時又跟行為、動作（action）乃至於姿態密切相關。

17 · 創造活的語言

方：你既然談到語言，又用兩種語言寫作，而且非常講究語言的樂感（musicality），我在翻譯你的劇本的時候，對照你的中文本和法文本，特別發現這一點。

高：戲劇的語言是有聲響的活的語言，不同於文字的書寫，首先得朗朗上口，生動活潑。那種聽不懂、聽不明白、得費勁琢磨的言說不必進入戲劇。這就不同於一般的文學語言，如果說詩人是語言的創造者，那麼戲劇家創造的便是活的語言。

方：以口語為主？

高：在口語的基礎上加以提煉，這不只是文學修辭，語氣、樂感和節奏非常重要。

方：又很有文學性，你的劇本就是怎樣，有時就像詩。

高：或就是詩。

方：莎士比亞和莫里哀的劇本就寫成詩行。你最近的一個劇本《夜間行歌》也是詩劇，你能不能講一講為什麼回到詩劇？

高：二十世紀是個散文的世紀，十九世紀末現實主義文學興起之後，詩也從戲劇中消失了。

方：為什麼？

高：文學中現實的功利和政治無孔不入都扼殺詩，而日常生活的寫實也很難容下詩。

方：你為什麼又回到詩？

高：一旦脫離政治和現實功利，超越日常生活，用另一種眼光，哪怕看泥沼，詩就又回來了。我寫過兩個舞蹈劇本，八〇年代的《聲聲慢變奏》，應舞蹈家江青之約，把宋代李清照的詞做個現代的改編。而前幾年的《夜間行歌》是用法語寫的，至今也還沒有中文本。

方：《聲聲慢變奏》我譯成英文的時候很費琢磨，如同用語言寫音樂。

高：翻譯是一番再創作，特別是譯劇作，又特別是詩劇。不僅語義確切，更講究的是要上口，還要傳達原文的樂感。

方：漢語的樂感除了韻律和節奏，還要顧及四聲和平仄，這是漢語的特點，英語就無法轉譯。你把你的法文劇本翻譯成中文的時候，有什麼特別要注意的？

高：我已經有五個劇本是先用法語寫的，除了最近的這個劇本，前四個都是我自己用漢語再寫一遍，確切說，並不是翻譯，而是改寫。也因為我是作者，允許自己有這種

變通。兩種語言的差別，你做翻譯，也是專門研究語言之間的對應，你深有體會，但相當多的作家是不明白的。他們不用雙語寫作，不容易意識到現代漢語正受西方語法的浸淫，或是受夾生的翻譯文體的影響。特別是新一代作家，如果古文底子差，又沒有對語言的嚴格要求，經常寫出這種西化的中文。

漢語比西方語言靈活，詞法和句法都沒有嚴格的形態。第一部中文語法《馬氏文通》十九世紀才問世，馬建忠借用了拉丁語和法語的語法觀念來解釋中文的內在結構，也是寫給西方傳教士學中文用的。詞性是西方語言語法的重要概念，但漢字沒有語法形態的變化，不能一目了然動詞、名詞、副詞還是形容詞。西方語言中的時和態，現在式、過去式和未來式，直陳式、條件式或虛擬式，漢語中都沒有相應的詞法和句法的形態。例如，把「明天我走」唱成「明天我將離去」，如同流行歌曲，這就是中文西化，文學作品中現今這一類的句子比比皆是。

過去式還更複雜些，法語就有複合過去式、簡單過去式、未完成過去式和大過去式，語法上有嚴格的邏輯規範。可漢語動詞不變位，名詞沒有性和數的形態。一個漢字既可以是名詞，又可以是動詞，還可以是形容詞或副詞，主語和賓語的位置可以倒置，語序又特別靈活。比方說「曬太陽」，主語就省略了，而太陽放在動詞之後賓語的位置上，到底誰曬誰？中國人都明白。如果寫成「被太陽曬」，反倒文理

不通。由此可見漢語同西方語言結構上的巨大差異，但不是沒有規則，只是這規則不能套用西方語言的語法規範。漢字沒有詞形的變化，語序又相當靈活，有很大的可塑性，西方作品的中譯文很容易把一些外來語的句式乃至於語法形態不經消化就引入漢語，寫出一種翻譯體，比如「邊吃邊說」寫成「吃著說著」這樣的現在進行式，「慢走」弄成「慢慢地走」或「慢慢的」，把不必要的形容詞和副詞形態引入，令現代漢語變得累贅而蕪雜。那麼，純粹的現代漢語，所謂純粹又指什麼？

白話文的出現也不過在「五四」新文化運動的前後，才一個世紀的歷史。這之前，文言書寫和口語是分開的，只有章回小說和戲曲中才用口語。現代漢語不過是二十世紀以來好幾代作家的創造。至少有三千多年書寫歷史的中文還大有創造的餘地。

可法語由於語法的規範限定很嚴格，沒有漢語這麼大的可塑性，我認為這就是法語和漢語最大的區別。

我翻譯的時候，不如說轉譯我用法文寫的劇本，不把法語的句式直接引入漢語。一個有意思的現象是，我們日常的口語中找不到西方語法形態的痕跡。我的經驗就是拿這個篩子來篩選文學和戲劇的語言，可以梳理掉那些不符合漢語固有結構的累贅，把語言變得純淨。

這裡，聽覺是一個關鍵。無法說得出來或聽不明白的話，可以說是死的語言。戲劇

方：這既是承接語言，又是在創造語言。

高：且不說新概念，很多新鮮的感覺用現成的語彙和說法是不夠用的，有時眞得發明新詞和新的表述，但必須融入而不是硬塞進漢語的結構裡。漢語如此靈活，它在句式上的變化遠超過一些西方語言，創造的餘地還是很大的，但是得非常謹愼，用聽覺來嚴格篩選，大聲念誦，凡是不上口、不能立即聽明白的，我一概刪除。語言對我來說並非是一種智能的遊戲，爲了擴大語言的表現力，通常的表述方式不足以表達或不能盡興的時候，我才去塑造語言。

需要的卻是活的語言，僅憑聽覺就可以立即喚起感受。現代人的許多感受用中文的文言或法語中拉辛的文體，是無法傳達的。劇作家總要找尋新鮮的表述，當然得在語法的規範裡，否則，只能成爲一種隱私語言而無法交流。語法和語彙總相當穩定，新鮮活潑的是表述的方式，每一個作家都可以找到獨特的文體。可是，對劇作家來說，只有文體還是不夠的，更爲重要的是表達新鮮的感受。作家能否找到新鮮的語言表述，把通常說不清楚或難以說清楚的感受表達出來，這就要創造活的語言。

最好不用現成的套話和成語，口語中的俗語也要盡量避免，才能說出新鮮的話，表達人們想說而說不出的感受，這就在創造活的語言。

方：你用法語寫作時是否也做這樣的努力？

高：我用法語遊戲語言的時候，嚴格遵守法語的語法規則。法語除了若干成語，不能沒有主語，不像漢語可以經常省略主語。法語的主、謂、賓基本的詞序非常固定，不能沒包括時態和定語，主句與從句一環扣一環，邏輯嚴謹，也極富音樂性。法文的單詞比英文長，音節多，輔音最多兩個，不像德語可有三個輔音連在一起，易於形成節奏。法語的詞多是以元音i、o、a、e結尾，又以e結尾最為普遍，既不張口又不閉口，相當含蓄，有時略嫌單調，但鼻腔元音卻如歌一般。用法語寫連綴的長句子特別有趣，主元音不斷重複，形成主調，循環往復，節奏分明。《生死界》就是這樣寫的，這種長句子充分發揮了法語的音律之美。

方：中文也能這麼寫嗎？

高：中文不適合寫長句子，但不是不可以寫。中文的長句子講究的是起承轉合，同語氣和四聲聯繫在一起，不注重邏輯。如果轉譯成好的中文，最好是斷為若干分句，把因為所以之類的邏輯連詞消除，把思考的推演轉化為語氣、語調和節奏。我這《生死界》的中文本便化解為一系列的小分句，以起承轉合的分句來代替結構複雜的大長句子，以語調的四聲抑揚頓挫來置換法語平緩的唱誦。因為漢字是單音節，詞很短，同一個劇本比法文本縮短一半。如果演出的話，時間的長度卻差不多相當。

18・劇作家的使命

方：你作為一個戲劇家，首先是劇作家。你從事的並不是那種導演的戲劇，劇作對你是非常重要的，你是否有種使命，要通過你的劇作傳達給觀眾？

高：我以為劇作家恰恰不必擔負什麼使命，劇作家不是一個公職，不同於部長或總統，拿國家的俸祿，當然要為社會服務，雖然通常服務得很差。劇作家也不從事教育，而說教的劇作家無疑是最差的。劇作家同樣不必從政，現今的政治都是政治黨派在掌控，孤單的劇作家子然一身，如果不為政黨助選吶喊，最好靠邊站，不必去說那番空話。當年一腔熱血謳歌革命的戲劇家，下場都不美妙，俄國的梅爾霍特（Vsevolod Meyerhold）和馬雅可夫斯基（Vladimir Mayakovsky），中國的老舍，不是槍斃了就是自殺，如果不隨政治風向轉明哲保身的話。至於用於政治宣傳的作品，不過是權力的點綴，慶典一過，無人再看。而現今的政治投入也無非跟隨媒體轉，劇作家如果也像記者那樣過問時事，劇本還不等寫出來就已經過時了。劇作家

方：必須超越現實政治，如果指望這劇本日後還可能再演的話。

高：那麼，劇作家有沒有某種社會責任？

方：我以為也不必，劇作家不充當社會正義的化身，且不說充當不了。更何況，這樣的代言人比比皆是，而正義尚不知何在？劇作家也不是道德裁判的法官，把這種社會責任強加給戲劇，變成說教，只會扼殺這門藝術。戲劇藝術現今這時代已經很脆弱了，在集權政治下受到的是審查制度的監控，在消費社會則是票房的壓力，由政府資助的公家劇場還經常受到政治正確與否的制約，劇作家大可不必背上這種社會重任。如果不為電影和電視劇這種大眾消費節目的製作而寫作的話，劇作家如今已經不是一種謀生的職業。作家所以還寫這種非功利的劇作，顯然出自於內心的必要，非說不可，不吐不快，而非去完成什麼使命。天降大任於斯民，那種士大夫為國為民請命的精神隨著封建帝國的崩潰和社會革命的蛻變，現時代如果不流於作秀，往往也淪為政治謊言。

高：如你所說，劇作家發出的只是個人的聲音。

方：首先得是個人的聲音，而個人的聲音才可能出自人真實的感受。劇作家不必站在人民、民族或某個階級或集團的立場上寫作，把某一政黨的立場或所謂黨性原則強加到作家身上是極為荒謬的事。然而，二十世紀，作家對政治的介入恰恰把文學弄成

了這樣或那樣的政治宣傳。劇作家同樣也未能幸免，戲劇的政治烙印比以往任何一個世紀都更深。時至今日，政治和意識形態對戲劇的干預並未消解，劇作家如果自己也把這緊籬咒套到頭上，只能扼殺思想和創作自由。誠然，在民主政體的社會裡，權力和媒體雖然要求作家迎合政治和時尚，作家卻可以自己選擇，不必交出獨立思想的自由來換取實利。換言之，劇作家如果不依附政黨政治，不迎合大眾媒體的取向，不投合時尚的趣味去討好觀眾，堅持獨立思考，以個人的聲音說話，劇場倒正是自由表述的公眾場所。如果說劇作家還有點使命感的話，那就是在政壇和傳媒這樣的公眾言說之外，揭示人生的真相，這恰恰是政治家說不出而媒體不肯說的話。

方：這也就是你講的思想家的戲劇，或有思想的戲劇，而不只是公眾的娛樂。

高：當然，得首先是一種公眾的娛樂，觀眾到劇場並非來聽作家宣講思想，劇作家也得有這種認識。戲劇乃遊戲人生，也正因為是做戲，劇作家才可能贏得表述的自由。劇作家藉劇場這塊寶地，戲弄人生，嬉笑怒罵，裝瘋賣傻，悲天憫人，無不盡興；從打工崽、流浪漢到帝王將相、國家政要，從上帝到鬼魂，從現實到夢境，從歷史到時事，從潛意識到內心的隱祕，對劇作家來說，一無禁忌。不然，也就沒有古希臘不受倫理約束的悲劇和喜劇，而莎士比亞也無意識形態或政治正確，

　　可他對人世和人性的認識之深卻遠遠超過他同時代的思想家。哲學家訴諸思辨，劇作家卻面對人生，而劇作家對思想的表述比哲學家更為自由，甚至可以藉人物之口說出那些連哲學家也說不出的話，這往往倒是對人生更為透徹的認識。

方：甚至是互相對立的思想，都可以得到充分的表述。

高：說得對，戲劇舞臺上什麼思想都可以得到充分的表述，而劇作家也不做是非判斷，只要是作家筆下人物的感受，這些思想就寄托在劇中人物身上。劇作家如果對人生確有認識，又不迴避人生的困境和人性的複雜，作品就會有深度。好的劇作也不必故作高深，去刻意賣弄哲學玄思，對人生領悟就體現在人物的處境和感受中。

19·現代人的困境

方：你經常提到「現代人的困境」，可不可以解釋一下？

高：人生來就處在困境之中，所謂人生之痛，基督教文化中基督的受難，佛教中的人生苦海，都是對人的生存條件和人的處境的領悟。人之所以為人，從自然人的狀態到具有人的意識，便在於這番覺悟。就中華文化而言，古籍《山海經》中為拯救人世射日而貶到人間的那位天神弈，最後又被眾人亂棍打死，可以說是人的意識最初的覺醒。人生的困境並不是現代人特別的處境，最初，人類同自然界鬥爭求得生存，隨後，人如何適應社會又生出種種難題。而現代人面臨的困境，除了同自然和社會的老問題，還生出個人自我的困擾，既受外在生存條件的各種制約，又有內心的焦慮。

現代社會中的這人，一邊是無孔不入滲透到日常生活中的政治，另一邊是漫無邊際的市場，越來越脆弱的個人連家庭也正在解體，身心憔悴。英雄已是一個遙遠的神

話，而動畫片中的超人，如果不是塑料做的吹氣娃娃，就是發了瘋的哲學家的囈語。人，那個大寫的人安在？人權與人道在現實利益面前只是一句一再重複的空話，作家面臨的是一個個脆弱的個人。

方：所以，戲劇面對的並非抽象的哲理，它要面對生活。

高：劇作家面對這些眞實的人和眞實的人生，把空話不如留給政客，把廣告留給市場。

方：你早期的劇作如《車站》、《彼岸》和《逃亡》更多針對政治，後期的《周末四重奏》和《叩問死亡》寫的是無所不在的市場壓力。

高：《逃亡》寫的是集權政治壓迫下人的命運，一個人如果還想保留獨立思考只有逃亡。這個劇又不止於對現實政治的回答，也還就人的生存條件作了回應，人與他人，以及人與自我，總面對這無法解脫的生存困境。人拒絕屈從政治，也拒絕爲政治犧牲，人雖然也是生物，卻又有意識，才所以爲人，有這人生之痛。

《叩問死亡》是二〇〇〇年寫的，寫在這新世紀來臨之前，當時全球化弄得熱火朝天。作爲一個藝術家，在這無邊無際的市場炒作的掌控下，又如何能維護創作的自由和審美價值？全球化帶來的不僅僅是當代藝術的危機，人的價值和尊嚴何在？渺小的個人無法抵禦這盲目的不可阻擋的利潤法則。《叩問死亡》寫的是這樣一個當代寓言，也是人眞實的處境。一個人莫名其妙給關進當代藝術博物館裡，像關在玻

方：那麼，面對政治和市場的壓力，人有沒有同這荒誕的現實對抗的可能？

高：沒有解救的藥方，戲劇也提不出藥方，它只呈現人的這種困境，通過舞臺和表演藝術揭示出來，喚醒人的意識，而人們通常並未意識到，所以困擾而焦慮。

方：把問題呈現出來，可不可以說是個挑戰？

高：劇作家能做到的僅此而已，當然，多多少少也算一個挑戰，戲劇家對現實和時代的挑戰，人對生存環境的挑戰，也是一番醒悟。

方：剛才提到的市場因素，對戲劇有什麼影響？百老匯的音樂劇，比如《媽媽咪呀！》（Mama Mia）從紐約演到倫敦，再到香港、亞洲各地，其實也是全球化的現象。

高：商業戲劇當然也不是從百老匯（Broadway）開始的，藝術領域裡有各種不同的生態，戲劇更是如此，有娛樂的，專為賺錢的，各有存在的理由。既然有人投資製

方：那麼，面對政治和市場的壓力，人有沒有同這荒誕的現實對抗的可能？

璃櫥窗裡的一隻蒼蠅，坐以待斃，一個黑色的玩笑，可不那麼好笑。這黑色的荒誕也並不抽象，正是我們周圍的現實。

貝克特寫的《等待果陀》，果陀是個抽象（abstraction），兩個類似流浪漢的人物近乎於象徵，他這戲還有思辨的意味。而我戲中荒誕的處境，《車站》也好，《叩問死亡》也好，人物和環境都取自現實生活，荒誕的正是這現實的世界，而非出於哲學的思辨。

作，又有觀眾，不必去批判或加以限制，不必要求人人當革命家或清教徒，再說娛樂也是人正當的權利，忙碌了一天之後，去劇場一樂，有何不可。

作為劇作家個人，寫自己要寫的戲就是了。你要對這時代和社會挑戰，也是你個人的事情，同樣不必大聲疾呼，叫全民都聽見，那也枉費心機。再說，人民並不要聽，若干有興趣的觀眾自然會找到做這種戲的小劇場，看了或是感動，或會心一笑。戲劇家不企圖改造這個世界，且不說也改造不了。況且，人連自己都改造不了，何況世界？

20·淨化與超越

方：你剛才講到不做是非判斷，只呈現問題，讓觀眾自己去思考，是不是這樣？

高：戲劇作為一種公眾的娛樂，有其遊戲的功能，但戲劇又不止於娛樂，還有審美的功能，才成其為藝術。劇作中傳達的思想和對人生的認知不靠簡單的是非判斷，而是通過審美來實現的。審美不僅僅訴諸理性，同人的情感聯繫更為密切。固然不排除有某種理性的美，但審美更直接訴諸感性，情感通常主導審美判斷。戲劇的審美既不局限於簡單的美，審美更直接訴諸感性，更超越政治正確與否，訴諸人更為複雜精微而變化多端的感情。建立在人性和人情之上的這種審美，較之通常所謂的道理更強烈，更有力，這也就是戲劇這門藝術的魅力。

戲劇所以能深深打動人，甚至令人震撼，也還因為戲劇有這種獨特的審美功能，從情感進而達到一種精神境界，令人喜怒哀樂之後，得以淨化與超越。戲劇中的人物不必落到觀念或道德載體的地步，哪怕是殺人兇手，也得充分寫出罪行背後的人性

根據，否則不足以令人信服。而人性中的惡也是戲劇重大的主題，人性中的醜陋，在戲劇的舞臺上也得通過審美的透鏡，這就不只是展示惡，或對惡行作道義的譴責，而是喚起觀眾情感上的昇華，上升到更高的精神境界。誠如古希臘和莎士比亞的悲劇，喚起對人性透徹的認識，由此產生悲憫。而喜劇對人性弱點的展示，喚起會心的微笑，則潛藏諒解與寬容。戲劇的審美喚起人的情感，從而達到一種精神的境界與智慧。

戲劇的這種審美評價，如古典悲劇或喜劇，或現代戲劇那種日常生活的悲喜劇，或怪誕，或荒誕，都是對人的生存狀態的醒覺與超越，所達到的領悟也是對人生的認知。

方：《逃亡》正是一部現代悲劇，《車站》也可以說是現代喜劇。

高：正是這樣。《逃亡》完全符合古典主義的悲劇美學規範，時間、地點和事件的統一，也是超越政治和道德的是非判斷，招來的各種非議乃至義憤，就不必細說了。然而，時過境遷，塵埃落地，二十年來，這戲卻經久不衰，世界各地頻頻上演。而《車站》就是一齣喜劇，這劇本發表時的副標題便是「現代生活抒情喜劇」。我只不過把荒誕引入喜劇，這戲在北京人民藝術劇院演出的時候，觀眾從頭笑到尾。但也有人不笑，當時聞風來看戲的中國作家協會的黨組書記就不笑，看完戲一句話不說

方：戲劇得有一種距離感。

高：是的，審美同人生得有一段距離，時間、空間和心理上的距離，有了這種距離，才可能昇華，否則，一片混沌，看不清楚。不僅作者同他的人生經驗，演員同他扮演的角色，舞臺與觀眾之間也得有必要的距離，才可能對劇中的人和事作出審美評價。生活在情境中，自覺難堪，僅僅是可笑的，或是對他人的弱點加以嘲諷，還不足以構成喜劇。看出人處境和行為的可笑，還喚起諒解和寬容，這種超越才有喜劇性。喜劇這種審美評價來自對人生的認識，而非僅限於人直接即席的情感反應。

走了。之後，這戲立刻禁演了，也就導致了我之後的逃亡。這兩個戲都可以說是現時代人的境遇和命運的某種寫照，並非我個人獨特的人生經驗。

21·荒誕、怪誕與黑色幽默

高：《車站》一劇從現實生活中等車的經驗出發，進入荒誕，車竟然不停，進而才發現車站也廢置了，人生就這樣白白耗掉。這就又不止於喜劇，荒誕也是一種審美和認知，跟習以為常的人和事大大拉開距離才看得出來，令人恍然大悟。荒誕也可以具備喜劇的品格，貝克特把荒誕賦予悲劇性，我認為也可以具有喜劇性。審美評價是劇作家注入到劇作中去的，既可以有荒誕的悲劇，也可以有荒誕喜劇，現當代的劇作家還可以創造出新的審美評價。

惹奈（Jean Genet）把怪誕用到現代戲劇中，怪誕是一種極度的誇張，通常用在開玩笑的鬧劇中，或是神怪劇裡，如孫悟空大鬧天宮。惹奈用一種古怪的眼光來看現代生活就不是開玩笑了，卻令人驚訝，很難說是悲劇還是喜劇。

方：荒誕與怪誕有什麼區別？

高：怪誕首先是形態上的變形與誇張，同生活中的常態相去很遠，甚至可以漫畫似的，

臉譜化、風格化，連造型、舉止和行為都變得很古怪。荒誕則未必變形，即使變形也未必失真，甚至貼近生活中的模樣，卻喪失了日常的準則，脫軌而不合人之常情。荒誕更多是出於心理和理性的認知，不合邏輯和常規。

如果說卡夫卡的《變形記》訴諸怪誕，而他的《城堡》（The Castle）和《審判》（The Judgement）則訴諸荒誕。當然也可以兩者兼備，《生死界》就兩者都有，同時還訴諸黑色幽默（dark humour）。

黑色幽默也是現代人的一種審美評價，把人和事加以誇張卻一本正經，顯露出其中的可笑而不動聲色，較之幽默又多了一層陰冷。幽默得機智而明快，可黑色幽默就嚴峻得多，不那麼好笑，想笑也笑不出來。《叩問死亡》便是這樣一齣黑色幽默的戲，一個人莫名其妙給關進了當代藝術博物館裡，像關在櫥窗裡的蒼蠅，這就不止於開當代藝術的玩笑了，觸發的感受令人深思。

方：《生死界》裡也有這種幽默，開始時喜劇性的，但後來越來越冷。

高：戲開始的時候，女人對男人的抱怨還只訴諸幽默，到進入女人內心的自省便越來越黑，女人內心的剖析在舞臺上表現為肢解，這就不止於黑色幽默而變得怪誕了。做成鬼的男人陰影般籠罩她，女尼剖腹洗腸更把內心的焦慮呈現為一場噩夢。這樣的劇作當然就不止是一個文本，舞臺上呈現的方式和審美的判斷已經包含其中。如果

說傳統的現實主義戲劇注重的是人物個性的塑造，而這種戲劇重要的卻是人物的境遇，由此發端的感受和思考則同戲劇形式和審美方式密切聯繫在一起。

高：而且往往是現時代人的困境，人們在日常的現實生活中未必都認識到，戲劇就有這樣一種獨特的審美功能，既愉悅了觀眾，又喚起驚醒，達到一種認知。

方：荒誕或怪誕是否同悲劇和喜劇一樣，也是人對現實困境的超脫？

高：這種戲劇當然不那麼輕鬆，不同於愉悅觀眾的喜劇和鬧劇，面對的觀眾不同，而觀眾的趣味也不同。荒誕、怪誕與黑色幽默都是審美判斷，同悲觀與樂觀、積極與消極這樣的人生態度沒有直接的聯繫。誠然，這種審美判斷不令人振奮，也不引導人走向光明，相反的，喚起的是懷疑與反思，然而，卻不排斥詩意，正如悲劇或喜劇也可以賦予詩意。

方：這種認識是不是太悲觀了一些？

22・戲劇中的詩意

方：戲劇中的詩意和詩的表達是不是一樣的，還是有所不同？

高：詩意是感情的昇華，詩通常是詩人情感的表述，可戲劇中的詩意不靠人物的主觀抒情，而是將人物置於特定的處境，在觀眾的注視下，也就是說，是由旁觀的第三者的眼光看出來的。這清明的慧眼當然首先來自劇作家的認識，凌駕於人物的處境之上，通過對情境中人物的觀審，從而喚起同情、諒解或悲憫而令人感動。

不是所有的詩都能進入戲劇，戲劇性與詩意是兩個不同的審美範疇。對詩意下定義如同對美下定義都是不可能的，這種定義對藝術創作來說也沒有意義。然而，就戲劇創作而言，戲劇中的詩意得同戲劇相容。而不同的戲劇家有不同的戲劇觀，也會有不同的戲劇美學，如果戲劇家也有意立論的話。我以為，戲劇中的詩意恰恰不來自人物的主觀抒發——這種強加給觀眾的情感，是臺下的觀眾看出來的，也就是說，這種詩意是旁觀者對眼前戲劇情境的感受，來自他者的觀審而喚起共鳴。誠

然，戲劇中的詩意首先由戲劇情境提供的，也是詩意產生的條件，這種條件當然靠劇作來營造。

比如，《生死界》中的女人在剖析了她的一生之後，筋疲力盡，蜷縮匍匐在舞臺前，歸於平靜，萬籟俱寂，卻聽到了心裡的潺潺流水，而一位老人蹣跚而上，繞石而行，伸手去接一片看不見的雪花。繼黑色幽默與怪誕之後，這女人對一生的回顧喚起的詩意深深打動了觀眾。不妨舉兩個這戲在巴黎圓環劇場（Renaud-Barrault Théâtre Le Rond Point, Paris）演出時的例子：扮演這角色的女演員告訴我，她已經離異的前夫久久無聯繫，卻突然出現在後臺的化妝室，看了她的演出激動得不行：一位在巴黎留學的尼泊爾公主，看完演出也感動得熱淚盈眶，等在劇場門口，說是要見作者。這戲是匈牙利出生的法國導演迪馬爾（Alain Timar）導演的，也是這戲的世界性首演。如今，這個劇已從歐洲、亞洲演到北美洲、南美洲和澳大利亞，傳達的人性和人情普世相通，這大抵就是戲劇的功能。

方：我還有個問題，荒誕和怪誕能不能同詩意兼容？

高：荒誕、怪誕和詩意，是不同的審美範疇，但戲劇中的荒誕、怪誕、幽默和詩意，卻可以並存。我努力把之間的界限模糊掉，彼此過渡轉換，不加以風格化。人的情感瞬息變化，豐富而複雜，審美感受也一樣，我不把這種感受單一化、簡單化、概念

化。而戲劇的審美又是綜合性的，視覺的、聽覺的和語言喚起的感受與聯想，所以才這麼有感染力。

方：你往往採用二重的方式，通過對比把心象表現出來。《生死界》劇終一位老人出場，同女人的敘述形成對比。《彼岸》中人和影子的對話也是這樣，舞臺產生的張力顯然可見，也影響到內心的感受，可不可以說是一種濃縮的舞臺詩？

高：你提出的問題有意思，也就是說詩怎樣進入戲劇？詩和戲劇本來不可分。古希臘的戲劇和中國的戲曲，詩與戲劇都交融一起，古典戲劇往往就是用詩行寫的。詩與戲劇的分家是近代的事，歌德的《浮士德》（Goethe, *Faust*）和席勒（Johann Christoph Friedrich von Schiller）的浪漫主義戲劇之後，現實主義和自然主義戲劇興起，才把散文化的日常生活場景引入戲劇，通俗和與現實功利相聯繫的政治介入又把戲劇中的詩意清除出去。但是，現代戲劇中那些最優秀的劇作卻仍然富有詩意，且不說易卜生依然用詩行寫《培爾‧金特》，契訶夫筆下的那些生活場景也同樣有詩意。不是現代戲劇就一定排斥詩，問題在於詩怎樣才能進入到現代戲劇中去。

方：你反對煽情，甚至反對抒情。

高：不錯，由劇中的人物宣泄感情，這種主觀的抒情同現今人們表達感情的方式相差太遠。再說，用抒情的方式無法表達現實的荒誕和現時代人的焦慮所引起的感受。亞

里斯多德的《詩學》（Aristotle, *Poetics*）談的是詩與悲劇的關係，我們不妨討論一下現代詩怎樣進入現代戲劇，或者進一步看看詩怎樣兼容到當代戲劇創作中去。

方：不是人物的臺詞寫成詩就有詩意。

高：對了，而人物的臺詞即使不是詩也並非就沒有詩意。詩意來自對人物所處的情境的關注，觀者同關注的對象之間得保持必要的距離，也就是你剛才提到的二重的對位，《彼岸》中人和影子的對話既把人物心態變成可見的舞臺形象，又把人物的自我觀審展示在觀眾面前，同時這種對位又富有戲劇性，正如你所說，便成了舞臺詩，很有意味的說法。

方：節奏感在這裡就很重要了。

高：正是！《生死界》劇終老人的出場，同劇情毫無關係，蹣跚而上，徐徐而行造成的情境，同扮演女人的演員的那一段脫開人物、全然中性的述說形成對位，不能不令人憂傷。這一大段話：「說的是一個故事？一個羅曼史？一個鬧劇？一篇寓言？一條笑話？一則訓誡？一篇不足爲詩的散文抑或一首散文亦非散文的散文詩？」廣而言之，無論悲劇還是喜劇，鬧劇還是荒誕劇，都可以達到某種詩意。

戲劇中的詩也是一種精神境界，不僅僅訴諸情感，也不僅僅靠某種戲劇手段能達到的，如何達到這種境界，就看劇作和導演的品味與功力了。

這裡，作為戲劇的詩學，可以談的是，對自我和對他人的觀審可以達到詩意。除了觀審，有時候，敘述也能喚起詩意，但這是有條件的，得在充分展示人物的境遇之後，同樣是有距離的敘述。而且，越是冷靜，拉開距離，居高臨下，這種敘述才有張力。《彼岸》的結尾，演員們那一番毫不相干的話，各說各的，不妨可以當作一首瑣碎的日常生活的散文詩，近乎艾略特的《荒原》（T. S. Eliot, The Wasteland），卻顯示出現代都市人際之間的冷漠。

戲劇中的詩意不只靠言詞，《叩問死亡》一劇結束在那主的那句「總算完蛋了！」這話毫無詩意，但是在這黑色鬧劇的情境下，卻如同悲劇一樣對人生起到了某種淨化。劇中的臺詞有時候甚至沒什麼意義，可在特定的情境下，同人物的心境形成對比，便傳達出一種意境，譬如《對話與反詰》中男人和女人的那段冬天與茶壺的對話，以及兩人反反覆覆重複的那句「一條裂痕」。

高：單看文本，不看舞臺表演，有沒有詩意？

方：如果讀者不了解劇場，自然看不出什麼名堂。如果是有劇場經驗的人，會根據舞臺提示，不難設想這一對男女身體扭曲，像爬蟲樣滾動，同時一個和尚在舞動掃把掃地，而風聲漸起。這語言也只有同舞臺上的表演聯繫起來才有意義，在寫劇本的時候就得考慮到。

方：可導演如果看不懂就呈現不出來。

高：確有這樣的情況，詩意來自感情上的共鳴，如果喚不起這種感受，那也沒法。

方：你還講過敘述也可以有詩意。

高：就看在什麼樣的條件下。小說中通常的敘述僅僅是陳述，把這種敘述直接引入戲劇中去會令人乏味，哪怕這番敘述頗有趣味。戲劇中的敘述得同敘述者，也即扮演者的態度聯繫起來，才有意味。扮演者的態度越分明就越有趣，換句話說，敘述得同表演結合在舞臺上才有趣味，當敘述同人物的處境構成差異，形成對比，詩意就來了。而且這對比越強烈，對感情的衝擊就越有力。《對話與反詰》下半場，男人和女人分別以第二人稱你和第三人稱她各自大段的敘述，同表演結合起來，構成了你說的一組舞臺詩，也猶如雙人舞。《周末四重奏》更是如此，每一個人物都有成段的敘述，比如安娜的幻覺，達的夢境，老貝內心的視像和西西的歌。

23・舞蹈詩劇

方：我們接下去是不是就談談舞蹈？你寫過兩個舞蹈劇本《聲聲慢變奏》和《夜間行歌》，而且都是詩劇。

高：我同一些舞蹈家和舞蹈演員合作過，還在中國的時候，八〇年代初，舞蹈家趙青就找過我，可我的設想過於超前，即使今天也未必能實現。之後，也是芭蕾舞出身的舞蹈家江青，她在紐約有過一個現代舞團，我應她約請寫過兩個劇本，其一是《冥城》，過於龐大，很難上演。瞿小松作的曲，我們在一起討論了十天，中央樂團演奏過，我那時已經離開了北京。是在德國漢堡排演《野人》的時候，林兆華轉給了我錄音帶，音樂很出色。江青之後在香港舞蹈團排演過《冥城》的舞劇版，我可惜沒能看到演出。我一直想由我來執導，把這戲實現在舞臺上。臺灣戲劇界的朋友們把這劇推薦給臺北的國家劇院，我建議全部用京劇演員，當然不是演一齣像京劇改革那樣的京劇新編。但當時國家劇院的院長認爲，時當該院建院十年大慶，《冥城》

這劇名不吉利，因而作罷。我心中的設想至今也未實現。在我的戲中舞蹈往往是個重要的成份。

《生死界》中有個女舞者貫串全劇，扮演打傘的女人、少女、垂死的母親、挑逗的女人、女尼、女鬼等不同的角色，卻沒有言語，只靠舞來呈現。《對話與反詰》中的和尚，也由一名現代舞者貫串全劇，不僅是身段和步態，而且起舞。北京人民藝術劇院林兆華導演《野人》的時候，我們就請來了現代舞的編舞給演員作訓練，盤古開天地、巫師驅旱魃和婚嫁的民俗都是舞蹈場面。《彼岸》的表演和舞臺調度也有某種程度的編舞。《周末四重奏》在法蘭西劇院的老鴿子籠劇場排練的時候，請來了法國舞蹈界的大明星尼哥拉・理奇（Nicolas Riche）幫演員們設計動作。對這種全能戲劇和全能演員來說，舞是不可缺少的表演語彙，和臺詞相容，而非附加的噱頭或一種拼貼。

方：這就很明白了，舞在你這全能的戲劇中是同語言不可分割的表演手段，而不是戲劇加上舞蹈。

高：到了《八月雪》，我又請來了林秀偉給京劇演員作現代舞訓練和編舞，全劇無處沒有舞蹈的痕跡，但這畢竟不是舞劇。把舞引入戲劇，融入戲劇，化解到表演中去，這是一個方向。還有另一個方向，那就是碧娜・鮑氏的舞蹈劇場，把戲劇的成份引

入舞蹈，融入舞蹈，卻仍然是舞。

傳統的芭蕾舞劇，用規範的舞蹈語彙敍述故事，譬如《天鵝湖》（The Swan Lake）和《吉賽爾》（Gisele）。可現代舞卻打破程式，只訴諸身體的發動，擺脫敍述，舞蹈語彙趨於抽象，或純粹是形體的表現，甚至洗淨表情，面部呈中性。她的舞從內在的衝動也包括欲望來發動，卻納入到一個戲劇情境中，因而不完全抽象，有的動作甚至貼近日常生活，但不去解說或敍述。舞蹈始終在一個戲劇的框架裡，卻依然是純粹的舞蹈。這種舞蹈既不脫離身體表現的宗旨，又具有戲劇的張力。她有時也用幾句話，卻不述說，也不算臺詞，不如說把片言隻語當作身體的延伸丟出去，不必去追究語言的含意，因此語言也化解到舞蹈中去，解脫語言的文學性。

江青顯然受到她的啓發，《聲聲慢變奏》有兩個版本的演出，一是在紐約古根漢博物館（Guggenheim Museum）的首演，另一個在瑞典皇家劇院，後一個演出形式上更加單純。當然，仍然是舞，語言只是輔助。

如何找到一種戲劇形式，文學語言同舞蹈相容而並重？這就是《夜間行歌》。然而，這劇至今尚未上演，新近有個義大利的編舞和一位法國導演有意搬上舞臺，我把詮釋的自由交給他們。

方：可不可以談談你的設想？這並不妨礙他們的創作。

高：我希望看到另一種舞劇：既是舞蹈又是戲劇。這定義和描述都很困難，因為還沒有在舞臺上見到這樣的戲。正如，在碧娜·鮑氏之前，很難想像有這樣一種舞蹈劇場，如今她一批豐富的劇目已經在那裡了。

方：你這全能的戲劇既有劇本也有許多演出，也已經有一批劇目在那裡了，這不妨是個補充。

高：歌劇是音樂和戲劇的結合，舞劇則主要是編舞和作曲家的合作，舞劇的腳本只是為作曲和編舞服務，而通常編舞和作曲家自己就可以完成，還更得心應手，因為大都根據已有的文學作品加以改編，並非是新創，當然也就談不上有多大創見。這大抵說明了為什麼沒有作家專為舞蹈寫劇本，更別說有創意的舞蹈劇本，這當然令人遺憾。如果劇作家和編舞合作而又溝通好，建立共識，創造一種舞蹈戲劇，兩者相容並重，在舞臺上該多麼有表現力。

這也是我想找尋的一種現代詩劇，舞蹈與詩結合在一起。舞蹈與詩本是相通的，都是感情的抒發，這兩種藝術究其根本都排斥敘事。現代詩和現代舞反其道行之，又都反抒情，或是尋求語言的自主，或是純然身體的表現，如何讓兩者重新結合，我認為戲劇是最好的媒介，又是最合適的形式，也就是說把詩和舞都納入一個戲劇性

方：這同《生死界》有不少相似之處，而且同樣是第三人稱的獨白，能否說明一下不同在哪裡？

高：不同就在於《生死界》畢竟有個主人公，一個有特定的人生經歷的人物，而《夜間行歌》這樣的詩劇沒有具體的人物，全然不講故事，第三人稱她只是一個女性的敘述角度，女演員和兩位女舞者可以相當自由構成二重或三重的對位，這樣舞蹈便可以充分展開而不受敘述的制約。這敘述者的語言也可以當音樂來處理，甚至時不時變為唱詞。《生死界》還有現實生活的影子，《夜間行歌》則全然是詩，遠離抒情和敘事，表白、哀怨、呼喚、想像和冥想，渴望與譴責，當然也有思考。

的情境。這種新的舞蹈戲劇自然也該是一種現代詩劇，一旦擺脫敘事的制約，以音樂貫串，不必再講故事，再加上不斷演變的畫面，現今的多媒體不難做到，這諸多成份相當自由的組合，《夜間行歌》提供的就是這樣的藍本，舞臺演出的依據。

《夜間行歌》不敘事，無情節可言，也沒有確定的人物，兩位女舞蹈演員和一位女演員，再加上一位有表演能力的樂師，共同組合成一個女性的人物，或者說發出一個當今女性的聲音，而非女性主義的宣言。無論是兩位女舞者還是女演員，都保持中性演員的身分，不扮演一個特定的角色，樂師在舞臺上則是一個男人的眼光，形成對比，戲劇的張力和幽默便在這裡。

如果說碧娜・鮑氏的舞蹈劇場把舞蹈引入戲劇，解脫文學性，以身體表現的自主而帶來詩意，我的這種舞蹈詩劇則企圖把文學重新招回到戲劇中來，並且同舞蹈相容，詩和舞蹈各自以自主的語言和身體的表現在同一的戲劇情境下實現。詩和舞蹈都擺脫敘事，也不必互相解說，只在同一的戲劇情境下進行。當然，詩與舞蹈的相容都是有條件的：詩雖然不敘事，卻得展示一個清晰的心理過程，不能散漫到純粹的語言自足，因此不是任何現代詩都能構成這種現代詩劇；而舞蹈也得有延續貫串的動機，框定在某一戲劇情境中，不能僅僅滿足於形體的純抽象表現。

24·回到演員

方：你這裡提到了舞蹈戲劇、舞蹈詩劇、現代詩劇幾個不同的稱謂，是不是同一種戲劇樣式？

高：這裡指的是《夜間行歌》提示的一個方向，各種稱謂都是可以的。作為劇作家，其實不受形式的限制，問題只在於劇作的樣式得考慮到演出，否則，大可以訴諸別的更為自由的文學樣式。

方：從《車站》你的第一個戲起，你就一直在不斷找尋新的戲劇觀念和形式，《野人》和《彼岸》就截然不同，而《冥城》和《山海經傳》又似乎回歸傳統。

高：還有《八月雪》，從劇作的形式上看，又回到中國戲曲的傳統，我也非常欣賞戲曲精緻的表演。我不認為革新就得丟掉傳統，相反的，我往往從傳統的技藝中去發現革新的機制與可能。《冥城》就來自京劇的傳統劇目《大劈棺》，取材於明代馮夢龍的話本小說。我對民風民俗也極有興趣，傳統的民間遊藝與演出方式可惜都被革

命革掉了，我也企圖引入到我的戲劇創作中去。為了寫《冥城》，我特地去了四川有鬼城之稱的酆都，劇中的大合唱〈叫化子歌〉就是在當地收集來的，當然我做了點改編，就更為怪誕而驚人；瞿小松的作曲又從西藏喇嘛的唱經得到啟發，令人震撼。《冥城》的下半場牛頭馬面、黑白無常、母夜叉和閻羅王，猶如但丁《神曲》（Dante, Inferno）中的〈地獄篇〉。如果沒去過鬼城目睹那些大大小小的廟宇裡的鬼怪，難以想像當年成千上萬的香客請香還願的盛況，也寫不出《冥城》。如今三峽大壩的宏偉工程卻把這鬼城也淹沒在長江水下，真永世不見天日了。

方：那麼再講講天堂，《山海經傳》裡東南西北還不只一個上帝！

高：這可是多年的研究結果，而且沒有杜撰，都出於嚴格的考據，像考古學家把發掘出來的古陶器的殘片精心拼接，那殘缺的部分只是殘渣碎片，歷代的史書與儒家經學又牽強附會，弄得面目全非。如何恢復華夏文化的神話體系是一件極為艱巨的工程，前有史學家顧頡剛、詩人聞一多，後有神話學家袁珂的考據與梳理，我又以古地理誌《水經注》作為參照，去長江流域做過多次考查，訪問過許多考古發掘地點和博物館，也去過黃河中下游的許多地區，加以對照，才產生《山海經傳》的構想。中國大陸這廣大的地域，遠古時代有許多部族集團，不像古希臘神話只有一個上帝宙斯，東西南北至少有四個方面的原始神話，也就體現為四個始祖，西邊母虎

圖騰的西王母，東方的鳥圖騰帝俊，南有早期農耕的牛圖騰炎帝，北方有野豬圖騰一統天下承接人間帝王世系的黃帝。這麼龐雜的神話體系殘存的碎片如何成戲？也只有回到史詩的說唱才可能貫串起來，所以回到民間遊藝的表演方式。

方：蔡錫昌籌劃多年，終於在香港高行健藝術節把這戲做出來了。

高：還做成廟會，真的很熱鬧！

方：他在報紙上的文章寫道：上帝笑了，高行健也笑了。

高：上帝先不放心，首演那天下大雨，只好改到了體育館。之後，帝感其誠，雨停了，第二天才到露天劇場。我原先設想的演出就是在露天的體育場，甚至主張用搖滾樂、踩高蹺、玩雜技。《八月雪》裡還有噴火、玩魔術，把個假貓玩得活靈活現滿臺跑。魔術、雜技、面具和啞劇像舞蹈一樣，都可以進入戲劇創作。只要不限於遊藝節目，會大大豐富戲劇的表現力。我主張在劇作中充分納入這些表演手段，吸收有各種表演技藝諸如舞蹈、雜技、啞劇和魔術演員，同戲劇演員同臺演出，會產生衝動，大大刺激演員的創作。

方：你把各種表演手段融合在一起，這種綜合的戲劇美學，同西方舞臺上通常以臺詞為主的話劇，大相徑庭。

高：戲劇本來就是綜合的表演藝術，所以變成了話劇，也是十九世紀末現實主義和自然

主義戲劇興起的結果，戲劇這門表演藝術日漸變成了作家的戲劇。上世紀二次世界大戰之後前衛戲劇的興盛，導演又取代了劇作家，成了戲劇這門藝術的主導。現今則是導演的時代，貝克特可以說是最後的一個劃時代的劇作家。

導演的戲劇觀念導致對劇作的隨意改編，甚至連演員有時也只是舞臺上實現導演構思的棋子。這種導演的戲劇誠然破除了戲劇的傳統，開拓了戲劇的表現力，卻留不下日後還能再演的劇目。然而，對戲劇傳統的否定和革新有一個底線，那就是畢竟離不開演員的表演，戲劇歸根結柢還是表演的藝術。劇作家也好，導演也好，如果發揮不了演員的表演，一味去宣講思想和展示戲劇觀念，新鮮一過，都長久不了。

回到表演、回到演員才是戲劇藝術的長久之計，因為戲劇最可看的還是人，回到舞臺上的人性和人情，千種風流，萬般變化，總也看不盡，看不透，令人著迷的還是臺上的演員。為演員寫戲，把演員的魅力和潛力充分調動起來，這才是劇作法和導演藝術的根本之計。

方：八○年代的《獨白》就是為演員寫的。

高：具體說，就是為于是之寫的。他是北京人藝的臺柱子，傑出的演員，也是人藝的副院長。有一次在他家喝酒，他一時興起，說給我寫個戲吧，我一個星期之後就寫出了《獨白》。

方：他沒演？

高：沒有演，也沒有作解釋，我想是這戲對現實主義的表演方法有所挑戰。其實我並不反對斯坦尼斯拉夫斯基，問題是還可以有別的方法。我對表演也有我的看法，甚至也有理論，一直想做一番論述，只是還沒找到一個合適的形式。

演員的表演是戲劇這門藝術的靈魂，演員才是戲劇藝術的主角，可事情往往弄顛倒了，正如這荒誕的世界，政治和市場倒過來主宰和支配人。劇作家和導演如果也清醒認識到戲劇首先是表演藝術，劇作和導演的工作都得靠演員來呈現和完成，就不會誇誇其談，去炫耀觀念。到演出的時候，只有演員面對觀眾，舞臺上令人動心、開心、震撼和得以淨化的是演員的表演，活生生的人演活靈活現的人物，劇作和導演構思都不見了。而舞臺設計、佈景、服裝、燈光、音響效果都得服從表演，為演員服務，不能喧賓奪主。

回到演員，回到表演，只要在舞臺上，演員總歸是主人。劇場裡面對觀眾的演員，既可以是乞丐，又可以是無冕之王，嬉笑怒罵，戲弄人生。只能模仿生活的演員剛剛夠格，能拿捏掌控他扮演的人物算是好演員。把眼淚托在手掌心，把世界一把捏碎，把心掏得出來，把靈魂加以抖露的才是大演員。

25・戲劇與電影表演上的區別

方：你還拍了兩部電影，《側影或影子》（Shadow/Silhouette）和最近完成的這部短片《洪荒之後》（After the Deluge）。可以談談戲劇與電影的區別嗎？特別是電影演員和戲劇演員在表演上有什麼區別？

高：戲劇和電影雖然都是綜合藝術，看來也都以表演為主，其實差別很大。如果說戲劇主要是表演的藝術，那麼電影則主要是導演的藝術。鏡頭的運用是電影最重要的環節，不管是電影還是電視，一個鏡頭可以把演員拉得很近，臉上細微的表情看得一清二楚，不能有一點做作。因此，一般來說，電影最好是選本色演員，盡量不表演，演也看不出表演的痕跡。一個沒有表演經驗的演員，只要有氣質，在鏡頭前適應了，就能成為一個好的電影演員。戲劇演員光具備氣質和一些先天的本色是遠遠不夠的，需要多方面的嚴格訓練。舞臺上需要這樣講究的表演電影恰恰不要，出色的舞臺演員不一定是好的電影演員，因為表演的幅度對電影鏡頭的特

方：寫和中近景來說都太過分了，表演過度，不夠自然。如果要找一個好的電影演員，不如在戲劇圈以外去找，戲劇和電影其實是兩種不同的表演，把舞臺劇改編成電影，一般是行不通的，但作爲舞臺記錄片則可以，電影有它特殊的語言。

高：英國和好萊塢，很多優秀的舞臺演員都從舞臺轉到大銀幕，你怎樣看這個現象？

方：出色的舞臺演員當然也可以演電影，但需要適應鏡頭，把舞臺上同觀衆隔開距離的那種表演丟開，直接面對鏡頭。只要懂得控制表演的幅度，當然也可以演得很好。一般來說，戲劇演員演電影的時候，戲劇的表現力較強，演戲劇性強的故事片還可以，但如果是純電影的表演，未必能發揮他們的長處，可一些沒有演過戲的演員，卻可以拍出精湛的電影鏡頭，由於他們的表演十分眞實和樸素，很多電影導演都樂於選這樣的演員。

高：電影鏡頭拉近，放大了演員的面部表情，電影和觀衆之間實際上沒有距離。然而，臉部的特寫在劇院裡卻是看不到的，舞臺劇給觀衆的感覺跟電影很不一樣。兩者的區別，對演員來說有什麼影響？

方：劇場裡，觀衆看到的是整個舞臺，觀衆的視綫是游動的，總在選擇，而電影的觀衆卻沒有選擇的餘地，必須通過攝影機的鏡頭，好比從一個鑰匙孔中窺探。導演的處理和鏡頭的運用，其實就在於控制那窺視的眼睛。電影演員相反的得忽略鏡頭後的

窺探者，恰恰不要有觀眾在場的意識，處在一個封閉的環境裡，戲劇所強調的同觀眾的交流根本不存在。

方：那麼有什麼辦法來提升電影溝通的功能，徹底呈現電影的本質呢？

高：這裡便提出一個電影美學的問題：再現現實和逼真是否是電影的藝術原則？

我自然有另一種看法，攝影機固然能記錄現實的圖像，可電影技術和後期製作卻無所不能，大可以把假的都做得如此逼真，電影給予的不如說是真實的幻覺。這也正是這門藝術的魅力。

這也就涉及電影的製作。現今絕大部分的電影都是用鏡頭來說故事，遠遠沒有把電影擁有的特性充分發揮出來。故事片也好，記錄片也好，都在用鏡頭敘事，語言則是對畫面的解說，不管是人物的對話還是畫外的解說詞都服從畫面，而音響和音樂也是為了烘托畫面。電影的這種二元結構，一般都以畫面為主，聲音和語言為輔，除了若干藝術影片有時會用到聲音和畫面的對位，不只是解釋畫面，但這種情況只有一些特例。

說到電影的本質，得從鏡頭講起，這也是電影的基本手段，鏡頭的構成不只是畫面和聲音的主從關係，其實是三元的。如果細緻研究一下，不難發現聲音和語言是兩個不同的元素，烘托環境的音響和烘托情緒的音樂都直接訴諸聽覺，立刻喚起情感

的反應。可對於不說某種語言的人來說，對話和解說詞如果不經過翻譯便聽不懂，語言因此獨立於音響，而不僅僅是感性的，同時也訴諸智能，形成一個特殊的信號系統。構成鏡頭的畫面、音響和語言這三種元素，如果擺脫以畫面為主其他為輔的模式，三者各自自主，各自表述又彼此形成對位的話，電影創作就會開拓另一種局面。

26

・三元電影與電影詩

方：這首先破除了敘事的結構，電影鏡頭的剪輯可以像寫詩一樣自由，而攝影機的功能便不局限於記錄真實的圖像，完全可以像畫家用筆詩人寫詩一樣，捕捉和製作種種內心的視像和幻象。視覺、聽覺和語言這樣交織，從而構成一種多元複合的電影語言。《側影或影子》便是這樣的一部影片，既非故事片，又非記錄片，把現實的場景、創作時內心的視像，回憶與想像，和正在完成的作品融合在一起。時而是畫面，時而是音樂，時而是詩句，分別成為主導，之間不必有直接的聯繫，不必誰解說誰，三者各自相對獨立，形成完整的表述，同時和其他元素對位，從而喚起新的含意。

高：這也就是你說的三元電影，或者說電影詩。

這樣的電影自然不再拘泥於記錄外部世界，也不僅僅把想像的世界賦予一個現實的外觀，還可以內觀心象，充分發揮電影的特長。人的潛意識和下意識，夢境、幻

方：這樣，電影都可以透過電影的技術得以實現。

高：戲劇受舞臺條件的限制，又離不開演員的表演，電影的拍攝和製作其實比戲劇自由得多。尤其是現今數位技術的迅速發展和普及，拍攝和製作的成本大大降低，這種非商業化的藝術電影可以擺脫市場的控制，在技術層面上已沒有太大的困難。

方：《側影或影子》為什麼還沒有發行？

高：不符合現今影片的規範，無法進入商業發行。

方：哪怕在法國？

高：也包括法國。

方：法國不是有作家電影的傳統？

高：如今連作家電影都無法生存，更別說這樣的影片。

方：為什麼？

高：市場的機制同藝術完全無關。藝術家如果同市場去較量，就如同唐吉訶德（Don Quixote）跟風車打仗。

方：那麼，你會不會繼續拍這樣的藝術電影？

高：《洪荒之後》得到西班牙一個出版基金會的贊助，就這樣拍出來了。

方：可不可以談談你這部新的影片？

高：這是又一個新的三元結構，繪畫、音響和舞蹈的組合。每一個鏡頭都拍的是一幅畫，鏡頭的剪輯和運動，也包括鏡頭的進退都在畫面以內，連貫的畫面有個主題：世界末日，洪水來臨。這組畫有天地的異象，也有內心的視像，在具象與抽象之間，並非對《聖經》的某種圖解。舞蹈全然不寫實，面部的特寫卻有如表情的舞蹈，充分表演。沒有語言，以音響設計來代替音樂，從接近自然界的聲響開始，逐漸演變，剛剛靠近音樂作曲，又不足以形成樂句，依然停在音響的階段。

《洪荒之後》把舞蹈的身體語彙也用於電影表演，不在於逼真與否，在攝影機面前，面部表情也可以像舞蹈和繪畫一樣富於造型。正如《側影或影子》把詩直接引入電影，成為電影的一種語言，一首詩可以貫串一部電影，也就是說，可以拍攝用文學語言表述的電影，文學不再限於僅僅作為電影的敘事手段。

方：你說的這都屬於電影美學的新方向或可能性，你找尋的這些新的電影樣式對電影要表達的內容有什麼意義？比方說，《洪荒之後》要傳達給觀眾的是什麼？

高：焦慮和思考，而不是去講述一個編好的故事。面臨自然生態環境的惡化，現時代人們普遍的焦慮，影片中六位演員和舞者，可以看作是傳達這訊息的使者，也可以看成一番警誡，或一個隱喻，會喚起許多聯想，恰如一首詩，一首用電影語言構成的

詩，雖然這部電影沒有一句話。

方：確實有震撼力，又很美。在巴黎有沒有放映過？

高：巴黎的國立當代藝術史研究所舉行的報告會、西班牙巴塞隆那讀者圈基金會（Circulo de Lerctores）和利奧哈的烏爾茨博物館（Museo Wurth La Rioja）舉行的我的畫展開幕式上已經放映過，反應很熱烈。

方：也無法進入商業發行？怎麼能讓觀眾看到？

高：法國普羅旺斯大學（University of Provence）圖書館和香港中文大學圖書館設立的高行健資料和研究中心的網站上很快都能查看到。

方：這也是你對商業電影的一個挑戰？

高：我並不反對商業電影，有它的觀眾，也有很好的影片。但電影的藝術創作既不受政治的控制也不受市場的限制，藝術家得自己去贏得創作的自由，而這種自由從來也不是誰賜予的。

27‧禪與戲劇

方：讓我們談談禪吧。《八月雪》之前，你已寫過一些文章，談及禪跟藝術創作之間的關係。我感覺到，禪對你的影響日漸明顯，從《對話與反詰》就能看出來。禪跟你的人生觀、思想和藝術關係很密切。那麼你覺得禪對你有什麼啓示？和你的劇作又有什麼關係？

高：我最早談到禪還是在中國的時候，在一次訪談中提到禪是進入創作的最佳狀態，這一體會來自我寫《彼岸》的經驗。當時並不在乎這戲在中國能不能上演，文思泉湧，一個星期就寫出來了。《彼岸》這劇名就是佛家的語彙，劇中的禪師也是我作品中第一次出現的佛教人物。其時，我也在著手寫《靈山》，已經漫遊長江流域，到過許多佛教和道教的寺廟，也請教過一些禪師。我並不是佛教徒，至今也沒有宗教信仰。禪對我來說並非宗教，而是一種獨特的感知和思維方式。我對禪宗的興趣是從讀《金剛經》開始的，這同六祖慧能的開悟可說不謀而合。之後，我找來

《壇經》，並引發對慧能生平的研究，將近二十年之後才寫出《八月雪》。

《對話與反詰》就是一宗公案，或者說公案的衍生。公案都簡潔明快，一兩個回合，快刀斬亂麻，幾句閃電般的對話，或一個動作。然而，男女之間的情感糾葛，說不清，理還亂，《對話與反詰》則把這難斷的公案變成一個多小時的戲，可以說是集公案之大成。

方：這戲確實很過癮。

高：剛才講的這三個戲都同禪直接有關，《八月雪》對禪宗作了一番歷史的回顧。人們通常把慧能看作一位宗教改革家，只認識到他把印度傳來的佛教中國化，變為人人可行的方便法門，殊不知他也是一位偉大的思想家。然而，迄今為止，中國思想史卻一直把他排除在外。我所以寫出並排演《八月雪》，也是為了介紹這位思想家。這算是題外話，回到禪：這不僅僅是從人生經驗得來的智慧，也是一種精神狀態，對困惑或妄念的超越，又是立身行事的一種行為和生活方式。禪不可言說，所謂說出的皆不是，得在行為中體現，這不就是生動活潑的戲劇？

誠然，劇本只包含禪機，演出才成為戲。排演場正是出戲的地方，最能體現禪的地方在排練場。既是排戲，本來就是做遊戲，便沒有負擔，沒有顧忌，盡可以全身心投入，從中得趣。《彼岸》一劇就是為演員訓練寫的。演員們一邊跑一邊高呼：「到

方：彼岸去！到彼岸去！」便從習以為常的生活軌道中衝了出來，進入到另一番境界，以超脫的眼光，才看出他們賴以生存的人世間竟如此荒誕，他們構成的那眾生相也離奇古怪。

方：你這麼一說，《彼岸》一劇的結構就清楚了。你在香港演藝學院做的演員訓練其實就很有禪意。

高：禪不僅在劇中，也可以體現為排演場上的工作方法，把演員身心的壓抑釋放出來，變成強而有力的形體動作和即興的表演。禪不僅達到精神的開悟，也把身體從習慣和拘束中解放出來，香港演藝學院的這些年輕演員排練的時候，身體翻滾，呼喊，甚至淚流滿面，把身心的潛能充分發揮出來，強度可以超過體育鍛鍊。我在臺北排《八月雪》的時候，每天排戲之前暖身運動的時候，讓演員們先高呼口號：「放下架子！放下，放不下，也得放下！」臺灣的這些京劇演員身段功夫都素有訓練，形體表現力很強，問題在於舉手投足都程式化了，必須放下多年養成的這種身架。這時，相反的得身心鬆弛而高度凝神，才可能得到新鮮的形體表現，禪也就在其中。

方：《對話與反詰》第一場戲比較寫實，一個和尚在一旁念經或做各種各樣的動作，你的這種設置我覺得是一種評價。

高：也有一種幽默，幽默感出自於機智，這種審美評價接近禪意，也是瞬間的領悟。

方：第二場，爲什麼男人死後人稱變成「你」？而女人的人稱變成「她」？這跟禪有沒有什麼關係？

高：第二場男女主人公到底死了沒有，並不確定。這戲呈現的不如說是一種心態，彼此在想像中殺死了對方。上半場從現實生活兩性間的糾葛開始，到和尚進入舞臺，正如你說的，開始把一種評價引入到戲中去，性愛之後的失落感導致這場死亡的遊戲，再延伸到下半場的寂寞和空虛。上半場由和尚引入的評價演變成下半場男女主人公的自我觀審，男人訴諸「你」，女人訴諸「她」，這是一種奇怪的對話，這種錯位也可以說出於禪悟，男女主人公各自講述自己內心的感受，並且採取一種疏離的方式，也必須有這層距離才可能自我觀審。人稱的轉化在這裡不只是一種語言技巧，既戲劇化又充滿禪意。

禪意也是一種詩意，這種詩意不來自主觀抒情，而是出於觀審，人物的自我觀審也構成一種審美評價。戲終，和尚上臺揮舞掃把，臺上躺著一對死去的男女，舞臺背景是門後的幻境，風聲漸起，扮演男主人公的演員把蓋在臉上的帽子緩緩掀起，抬頭平視觀眾。戲就這樣結束了，既有幽默感也很有禪意，我排的這戲就這麼處理的。

方：第一場，從近乎自然的表演開始，語調樸實而平直。但是，一對男女調情表現得再

方：怎樣真實，五分鐘之後就令人沉悶。因此，我要求演員的表演乾淨簡約，去掉多餘的小動作。哪怕是現實生活中的場景，動作也要乾淨俐落，把不必要的瑣碎細節都清除掉。

高：為什麼要乾淨俐落？

方：也就是質樸到不能再簡約的地步，不容多一個手勢，語調的拖延和眼神多餘的接觸都去掉，動作當然不能像生活中那樣隨便，瑣碎的動作一旦清除掉，便顯示一種舞臺感。

高：這樣的表演會不會變得不太真實？

方：但毫不誇張，不喪失分寸感，又有張力，是一種有控制的表演。

高：那麼，第二場兩人這種假對話在表演上又怎樣處理？

方：第二場主要訴諸形體動作，猶如一場雙人舞。我的導演處理，男人選了一位演啞劇的丑角，他很出色，形體和面部表情素有訓練。他既演話劇又當導演，還演雜技，就是一位全能演員，和他搭配的一位年輕的女演員也有舞蹈訓練，身體非常靈活。這下半場戲語言變得破碎了，似乎言不及義，身體的動作也開始扭曲，變得怪誕，類似爬蟲，舞步也化解了。

高：那麼跟第一場有天壤之別？

高：正是這樣，完全不同，表演的跨度極大。第一場看不出化妝，第二場男女演員都抹上大白臉，像啞劇一樣。

方：第二場對你主張的這種中性演員的要求就非常高了，對嗎？

高：第一場也一樣，但不那麼明顯，第二場則讓觀眾也清晰可見。

方：那就是說，第一場是潛在的。

高：戲劇的表演其實有很大的彈性和幅度，沒有教條，也不必程式化。中性演員並不遵循某一種格式和方法，根據劇作，不同的場景和不同的導演處理，演員的表演可以極其自然而樸實，下一個時刻，馬上又變得富有舞臺感，甚至誇張到怪誕的程度。一旦有了中性演員的意識，演員在舞臺上就贏得了表演的自由，禪不僅有助於劇作家，也有助於演員贏得這種自由。

方：《周末四重奏》如果讀劇本的話，非常寫實，同契訶夫的劇很接近。

高：開始的時候可以像契訶夫的戲那麼處理，可慢慢就變了。這戲還不宜風格化，舞臺感太強也不合適。尤其是語言的處理，有那麼多不同的層次，從「我」跳到「你」再跳到「他」，三個人稱的轉換，猶如三稜鏡，反映人物內心不同層次的感受，這對演員的表演也是莫大的挑戰。

方：我也覺得非常有趣，香港電台把《周末四重奏》改編成廣播劇，英國廣播公司

（British Broadcasting Corporation）也廣播了，本來他們把「他」要改成「我」，我說千萬不能改！

高：人稱的這種轉換來自一種領悟，這種內心的距離感其實也是禪悟，棒喝只是一種方式。

方：《對話與反詰》第一場結尾和尚那一斧頭劈下來就是，這是比較容易領悟的，可人稱的轉換怎樣蘊藏禪機？

高：禪的領悟有許多不同的方式，《五燈會元》就記載了上千條不同的公案，有的大刀闊斧，也有綿密而細緻。《周末四重奏》中人稱的轉換，以及不同人物之間人稱錯位那種假對話，都是內心感受到某種超脫。人所以能靜觀世界和觀審自我，得脫離習以為常的軌道和思路，換一個人稱也換了一種眼光，也就從執著和妄念中解脫出來，才見到另一番風景，達到一種精神的境界。禪不拘一格，不局限於某種儀規，也不可重複，總發生在此刻當下。

方：有的研究如趙毅衡，就把你的戲劇稱為禪劇，你是否也認可？

高：這種歸納當然有道理。應該說，禪啓發人重新認識世界和人自己，為人們提供了一個從困境中解脫出來的行為和思想方式。禪的精神貫穿我的作品，它帶來一種有別於西方傳統的審美習慣。禪導致觀審，它既往外看，也往內看，從觀審中得到的是

寧靜和淨化。這種淨化不靠希臘悲劇式的激情，平和得來，內裡蘊藏一種詩意，這就是靜觀中見詩，觀審中見詩，戲劇能帶來這種詩意。

28‧論述方法，不立體系

高：我的每一個劇作都不一樣，我導戲的時候也總在找尋新鮮的表演，重複自己同重複他人都令人掃興。我所以做這些論述，不過是企圖發掘戲劇這門藝術內部蘊藏的潛能，找尋新的方法，好贏得創作上更大的自由，而非給戲劇設限。

方：其實，你已經給戲劇藝術提示了許多新的可能性和新的方向，而且創作出了一種既來自傳統又非常新穎的戲劇，不是一般的話劇，又非通常見到的前衛戲劇，正如你說過的是另一種戲劇，是否可以有一種命名？或者就叫全能戲劇？

高：這恐怕是研究者的事情，怎麼命名都可以。我談的戲劇美學直接服務於創作，可以說是戲劇家的創作美學，杜絕思辨和理論的空談，並非要建立一個理論的框架，或倡導一種戲劇規範。戲劇創作本無限豐富而不可窮盡，建立某種固定的格式只能把戲劇家自己封死了。

方：我原來以為你要建立的是一種戲劇體系，可你始終是開放的。

高：我只討論方法，不企圖建立體系。

方：那麼，能不能說禪是你的世界觀？

高：禪不如說是觀察世界和觀審自我的一種方法，並不代替對世界的認知，也不構成某種世界觀，它不同於意識型態，不是一種通常意義上的哲學。西方哲學有其傳統的對象和範疇，諸如本體論、認識論和方法論。而東方哲學，確切說中國哲學，固然也可以納入這些範疇加以研究，那麼禪便可說既是一種認識也是一種認知的方法，卻不企圖解說這個世界。

方：這也就導致你沒有主義？

高：我認為體系的建立是可疑的，你要去建立一個體系的話，就不免要自圓其說，偏離事物的真相，只落下一番言說。邏輯的建構也是可疑的，這世界不合邏輯，也無法用邏輯來解釋，邏輯同樣也只是認知的一種方法，還可以找到別種方法，或互為補充。東方古代哲學，從《易經》到道家，陰陽、是非、禍福都是相對互為轉化的。後來我研究《金剛經》和禪宗，我對禪的興趣其實是哲學引發的。年輕的時候我讀了很多西方哲學，也包括馬克思主義，企圖找尋終極的意義，卻始終沒找到，我今天的沒有主義也由此而來。我發現任何哲學體系都是人的虛妄，人自以為萬能，企圖給世界一個完備的解說。

有些事人是可以做到的，而有些是永遠達不到的。終極的意義，我認為就達不到，也不可解釋。人們努力用各種方法去認識和解說世界。科學的認識方法訴諸分析與邏輯，通過實驗來驗證，凡是不能夠重複實現的，只好質疑。文學也有文學的手段，文學藝術具有影射的功能，通過審美來認識世界和人生。

我越來越傾向於不靠哲學思辨，而是通過審美，通過藝術創作來認識世界和人自身。這種方法同人的感受聯繫在一起，因此同生命密切相關。哲學思考和智能的演繹可以無限進行下去，這種理性也可能導致荒謬。可藝術創造構建的那幻想的天地，只要不強加於人，卻是無害的。終極的意義我們無法知道，我也不相信任何終極的真理，跟我本質上不信教一樣。

但是，我仍然有一種宗教情懷，那就是承認有不可認知的東西，人的認知能力畢竟有限。任何個體生命都是短暫的，這有限的生命一個人也只有一次，生命的價值落實到個人身上，卻是我一個藝術家能做的。

文藝復興和老人文主義確定的人的價值，一個自然完美理想的人格。可是，現今這思想貧乏信仰崩潰的時代，政治無孔不入和市場無邊無際的蔓延，那大寫的人早已成了一句抽象的空話。要想維護人的價值，恐怕只有在藝術創作這樣的精神領域裡。藝術家在承認個人價值的前提下去找尋意義，至少要維護他的生命和感知。也

高：我要說的是，禪的解脫反而是建設性的，消解困擾的同時，也推動你去感受生命，活在當下。只要生命還在延續，當下個人的感受總是真實的。而這種感受又可以傳遞，藝術創作使這種感受得以昇華，以一定的形式儲存到作品中。一旦丟掉那種進化觀或不斷革命論，不把藝術史也包括戲劇的歷史看作是不斷的顛覆，而是作為人類文化的積累，人對社會和人性的不斷認知，戲劇的革新和遺產也同樣相容並蓄。等你離開人世，這作品也還同樣能夠感動他人，人類的文化就是這麼積累的。

藝術的非功利並非虛無，恰恰是對人的價值的肯定。

戲劇，特別是戲劇的演出，劇本只是戲劇的載體，演出總在當下，讓你得到強烈的感受，喚起的不是是非裁判，而是審美，一種悲劇的情懷或一種自嘲，或者是黑色

方：逃亡和禪，對你來說，不是遁世，並非是消極的。其實你並不迴避現實社會的種種問題，也包括政治，在你的劇作中都有回應，甚至非常尖銳，你是通過你的創作來回應這個時代。

高：只有在藝術創作中，藝術家才可以不受約束，保持精神獨立，拒絕被這個世界物化或吞噬掉。藝術創作是個人的存在對這個世界的挑戰，外在的世界，與他人的關係，以及政治和市場，對個人來說都是種種限制。當今這時代，什麼價值都可以解構掉，我努力維護的正是不受限制的思想自由。

幽默，我甚至稱之爲黑色的荒誕。我們現今就生活在這樣極爲荒誕的社會中，像《叩問死亡》裡講的那樣，牛也瘋了，雞也瘋了，就差人了，這都是非常眞實的。人要避免發瘋，得喚醒良知，戲劇與藝術多少有這樣的功能。

論舞臺表演藝術

高行健

回到演員的戲劇

戲劇自古以來原本是演員表演的天地，無論東方還是西方都如此，其時，作家和導演還不知在哪裡。隨後，作家戲劇的出現注重的雖然是劇本，可舞臺上如何表現卻仍然拜託給演員，而導演制的出現也只有一百多年的歷史。二十世紀初，這種作家戲劇從討論社會問題到介入政治，把這門古老的表演藝術日益變成了一種當眾的言說，蛻變成耍弄言辭，或是演繹導演的戲劇觀念，演員往往成了某種政見的傳聲筒，或導演的藝術觀念的活道具，甚至於變成舞臺設計和裝置的活傀儡，這在當代的劇場裡都屢見不鮮。本文強調的卻是在舞臺上確認演員在戲劇這門藝術中舉足輕重的地位，回到演員的戲劇，也就是說回到表演的藝術，這也應該是當今劇作家和導演的共識。

觀眾所以到劇場來看戲，首先看的是演員的表演，是演員給戲劇以活力。劇作和導

演都應該著眼於表演，無法通過演員的表演體現在舞臺上的只是空話和蒼白的觀念。戲劇藝術上的追求如果不跟演員的表演聯繫在一起，展示的只不過是某種形式、觀念或技術。然而，戲劇最可看也最耐看的永遠是活人生動的表演，演員才是戲劇的靈魂。

表演並非模仿

表演的宗旨不在於模仿，像什麼只是表演最低的層次。像貓像狗，這僅僅是兒童做遊戲。模仿一個對象，不過是學習的最初階段。像某一人物，說的是已有一個範例在先，換句話說，無非模仿一個已經在舞臺上出現過的形象，並無創造可言。模仿得再像也不過是一次複製，重複一個公認的形象。把像與不像作為表演的標準只導致模式，而且總比範例要差。模仿對演員來說也是取巧，輕而易舉得到觀眾的認可，還談不上藝術的創作。

模擬現實的日常生活，模擬習以為常的舉止，模擬某一個公眾人物，模擬某一個在舞臺上已經出現過的形象，也僅僅是模擬，如此而已。在舞臺上模擬現實生活的場景實在乏味，充其量不過是一個近乎逼真的複製，總也顯得虛假。

舞臺表演藝術始於扮演，問題不在於像什麼，而在於演什麼和怎樣表演，在於通過

扮演創造出一個個生動鮮明的舞臺形象。表演成為一門藝術正因為超越了模擬的階段，通過一系列的手段把劇中的人物呈現為富有表現力的舞臺形象，令人感動或震驚，或是讓觀眾興奮不已，止不住笑聲，乃至於喝彩叫好。而像與不像僅僅是表演這門藝術最低的起點，無法作為藝術判斷的標準。

表演的虛擬性

舞臺上發生的哪怕再逼真，也是假的。表演首先是遊戲，在舞臺上再造現實不過是近代十九世紀末才興起的一種表演觀念。重新認識表演原本具有的虛擬性，把表演從一味的模擬中解放出來，讓這門藝術得以充分的發揮，也會給戲劇創作乃至劇作法提供新的可能。而導演的構思和舞臺的調度也應該突出演員的表演，讓表演得到充分發揮，而非去製造舞臺上那虛假的真實環境，削弱或掩蓋演員的表演。

表演作為有意為之的舞臺藝術表現，只有一個限制，那就是演員的身體條件是否能做到，此外沒有任何規範和教條。一個受過全面訓練的演員，能歌善舞，有形體，有扮相，在舞臺上可不是上天入地，人鬼神靈，生生死死，無所不能。

舞臺上的真實是一句無意義的空話，舞臺上從來都是假的，即使是現實主義戲劇呈

現的日常生活場景也不過是個假象。與其製造模擬現實的佈景，模仿日常生活中的舉止，還不如就確認舞臺上表演的虛擬來的更為自然，而且，就藝術而言還更加自由。

當戲劇擺脫掉種種誇誇其談的觀念，回到表演，回到表演的趣味，這戲也就好看而且耐看。戲劇這門藝術最終還得靠演員精采的表演在舞臺上才有生機，否者，再好的劇本，導演再怎樣精心構思，也招不來觀眾。再說，觀眾進劇場不是來聽演講或是看看佈景和設計，戲劇歸根柢是表演的藝術。

戲弄人生

如果說小說展示的是人生的眾生相，並不企圖改造這個世界，戲劇這門藝術的真諦則在於戲弄人生，同樣不作政治和倫理的評價。而這兩門藝術的差異，前者是作家躲在敘述者背後，藉敘述者之口從容道來，作者並不亮相。而戲劇的演員卻直接面對觀眾，即使扮演某個人物，也不必隱藏演員的身分。

演員對他的角色可以有不同的態度，雖然人物的臺詞已經由劇作寫定了，演員扮演時的語調和態度卻大有選擇，可用不同的方式來處理他的角色，這也正是表演藝術的趣味所在。

演員在舞臺上不僅展示人生百態，而且還玩味和戲弄他的角色，把演員自己對人物的態度注入到角色中，這人物在舞臺上便有聲有色。

一名好演員首先得是一名喜劇演員，哪怕在舞臺上演的是悲劇。一名出色的演員在演悲劇的時候往往不時當作喜劇來演。一名好演員一定懂得在舞臺上如何戲弄他的人物，不管演的是帝王將帥，還是上帝或魔鬼，更別說人們日常生活中的悲喜劇，戲弄人生正是表演藝術的宗旨。

面具體現戲劇的真諦

沒有什麼比面具更能體現表演這門藝術的真諦，面具與面具後的演員這兩者的關係才是這門藝術的關鍵，這兩者的差異和距離爲這門藝術提供了必要的根據和種種可能。

演員只要罩上面具便同觀眾隔開，贏得足夠的距離和空間，也就有了餘裕，足以掌控他扮演的對象。

演員只要戴上面具，在舞臺上便可以什麼都不做，得到充裕的時間好平心靜氣調節呼吸，再凝神關注去扮演他的角色。

只要戴上面具，演員的形體便得以解放，大可撒開手腳，擺脫他平時生活中的狀態

和舉止，為所欲為而無顧忌。

只要戴上面具，演員便可以改變他的聲音，從他習以為常的語音語調中解放出來，盡可以變換嗓音，用各種不同的語調發出連他都覺得陌生的聲音。

只要戴上面具，對時間的感覺也變慢了，可以更為充分拿捏瞬間，時間也有了一種可塑性，靜場和停頓都變得更加分明。

只要戴上面具，便可以在面具後冷靜觀察臺下的觀眾，捕捉住觀眾的反應從而牽動和引導觀眾的注意力。

面具就這樣有魔力，只要帶上，霎時便成為魔鬼或上帝，或改變性別，男變女或女變男，更別說年齡與性格，而人也居然變成鬼魂或神靈，或讓動物獲得人形。

罩上面具，日常生活中完全不可能做的事霎時間便毫不勉強，不容置疑，順理而成章，做來不必費氣力，這便是面具的魔力給戲劇帶來的魅力。

面具也是戲劇的緣起，不同民族和不同的文化都如出一轍。可近代興起的模擬現實生活的自然主義或現實主義戲劇卻只有一個多世紀的歷史，回到面具也就回到戲劇的緣起，撿回當今戲劇往往喪失了的這種魅力和許許多多的趣味。

面具給人以自由，面具令想得以實現，面具解放人的思想，面具消解人與神的分野，解除日常生活中的禁忌，面具給演員力量與信心，也把人對死亡的恐懼變成了無所

顧忌的遊戲。

撿回現代戲劇丟掉的面具該是當今戲劇的新的課題。這並非照搬傳統的模式，再戴上義大利的假面或中國民俗的面具。亞洲的傳統戲劇中的臉譜其實也是面具的演變，把人臉作為面具又未嘗不可。演員倘若認識到他在舞臺上當眾呈現的這張臉並非他自己的本來面目，而是一張可以隨時塑造的活面具，盡可以自由拿揑，表演起來該多麼有趣。

一個素有訓練能隨意掌控面部造型和表情的演員在舞臺上可不是如魚得水。

在臉上作造型，而演員則隱藏在這張變化多端反覆無常的臉背後做戲，令觀眾發笑，或是激動，或是憂傷，而隱藏在這張活臉背後的演員又該多麼得意，這時候演員才領會到表演藝術的眞諦。

這一臉惆悵，乃至催人淚下，可演員並不眞哭，否則戲也沒法演下去。這臉轉而又欣喜若狂，可背後的演員卻沉著有方，從容調節顏面神經，讓面部的肌肉像做體操一樣，把一副副神情充分做足，又隨時變化，這才算演技出色，功夫到家。

木偶與身體

面具與面具後的演員恰如木偶與玩木偶的人是同樣的關係。如果木偶和操縱木偶的

師傅同為一體，木偶哭，師傅哆哆嗦嗦也哭，這戲別說做不下去，也沒法看了。木偶咧嘴大笑，背後牽綫的師傅並不笑。木偶激動得打哆嗦，師傅卻非常冷靜，從容調度他手中的牽綫，叫木偶作一些高難度的動作，這臺木偶戲才玩得津津有味。

演員如果把他的身體當作木偶，表演的內心過程便立刻展開了，四肢的動作不再是本能即席的反應，演員對自己身體的關注也開始了，去重新發現自己的手腳，這時手腳也異己化，不再隨情緒做出下意識的反應。

演員身體的這種異己化在意識的關照下，導致形體的種種表現，一種形體的語彙便得以成形，這正是表演這門藝術求之不得的。

演員對他的身體的控制應該像操縱木偶的牽綫人那樣，凝神關注，將那些不必要的瑣碎的小動作清理掉了，在舞臺上的一舉一動都變得分明而有表現力，同時也會發現一些平時不可能想像和不可能設計的動作、手勢、步伐和姿態。

對動作、手勢、步伐和姿態的重新發現又會大大豐富肢體的表現，一些意想不到的舉動會突然出現，給舞臺上的表演也帶來新鮮感。

演員一旦建立對自身身體的關注，便可以避免情感的發泄，那種歇斯底里的衝動而造成聲音失控乃至聲撕力竭，這種過火的表演都得以清理。

演員的那張臉和身體已變成他掌控的人物了，他的自我意識卻十分清醒，不會跟著

人物哭或笑，不隨人物激動而煽情，舉止失控，從而從容掌控他扮演的人物。

只有笨拙的表演才在舞臺上宣洩感情，擠壓激情，且不管能否感染觀眾，自己先激動得不行。而演員越是激動，觀眾卻煩不勝煩，難以看得下去。一名素有訓練和富有舞臺經驗的好演員，懂得如何從容掌控他的聲音和身體，也就掌控了觀眾，能引導觀眾的注意力去看他表演。

扮演從化妝開始

戲劇始於遊戲，而化妝則是這遊戲的開始。演員面對鏡子，眼看自己本來的面目消失，演員的自我也就抽身化爲另一隻慧眼，開始審視這張異己的面孔。

戲劇的表演其實從後臺化妝時就開始了，面部的化妝和服裝都爲的是讓演員異己化，轉變成劇中的人物。因此，表演首先來自這種異己化，而非是同自我心理的認同和體驗。遊戲一開始也就有了扮演的趣味，這種扮演的趣味也是戲劇演員必須具備的。

重視化妝，重視人物的著裝，重視人物出場的第一個印象，如同中國傳統戲曲中講究的所謂亮相。化妝著裝，出臺亮相，是演員第一次同觀眾見面，在中國傳統戲曲中是非常重要的。演員得通過亮相征服觀眾，一下子便形象鮮明，把他扮演的角色確立在舞

臺上。現代戲劇卻往往忽略了這種亮相，戲演了半場觀眾才開始對這人物有點印象。然而，一些出色的演員卻懂得一出場便立刻給觀眾一個鮮明的形象，表演也就開始了。這種亮相是有意識的，而且得有一個心理的過程。不是化妝著裝就構成舞臺形象，穿上戲服化好妝的演員出場的時候，還得同觀眾面對面進行交流，把目光和注意力投射到觀眾席中去，再回饋觀眾的反應，才把他扮演的角色確立在舞臺上。

這時候，內心的潛臺詞該是：諸位，請看本人如何扮演這年邁體衰的李爾王，看他蹣跚而行；或是，且看這位當今的女性，走路都像時裝表演，擺弄姿態，遊戲也就開始了。而一些現實主義戲劇一味去等同日常生活，從人物的著裝到舉止都把戲劇具有的遊戲消解了，實在是乏味。

回到遊戲也就是回到戲劇的緣起，去撿回現代戲劇往往喪失了的魅力和趣味。

演員的信念

演員如果能在舞臺上確立對於要扮演的對象的信念，在舞臺上便贏得充分的自由，以假當真，無所不能。信念是演員在舞臺上充分表演必要的條件。一個有舞臺經驗的好演員，什麼時候都不慌不忙，從容自在，哪怕對手或是佈景和道具出了技術上的差錯，

都足以應付。信念給演員的表演帶來足夠的說服力，當一個演員舉手宣告他登上王位了，那麼他儼然就成為帝王。只要他手懸置空中，屏住呼吸，觀眾自然也難以喘氣。他要是把手上的一塊泥土捏碎時說：世界就這樣粉碎了，可不就粉碎了，誰又能說不？他說他是暴君，就是暴君；他自稱是大天使，奉上帝之命來懲罰人類，觀眾可不乖乖恭聽？

約定俗成，演員就有這番戲弄人生的權利，當然，他也知道這僅僅限制在劇場裡，觀眾來看的是戲。可這種信念對演員來說還不能沒有。一個好演員恰恰懂得怎樣在舞臺上建立並運用這種信念。有了這種信念，再怎樣表演也不會流於虛假，讓觀眾也同樣信服。

信念是演員的力量，信念也是魔術，演員首先得相信他擁有這種力量與魔法，便足以在舞臺上充分施展他表演的技藝，而不必擔心觀眾接受與否，盡可以要到極致。只要演員自己相信，觀眾便不能不折服。

舞臺上發生的事情和呈現的場景本來就是虛擬的，觀眾既然到劇場裡來，就準備接受這種迷惑，跟隨演員的表演漫遊人間的煉獄，上天堂或是下地獄。問題只在於演員自己是否先有這種信念，有了這信念在舞臺上的任何表演都是可信的，都不過分。

現實主義的戲劇和自然主義的表演僅僅是某一時代的一種戲劇觀念，而非戲劇這門

藝術本來的秉性，虛擬和假定才是這門藝術自古以來立足的根本。演員表演的信念就建立在這樣扎實的基石上，演員如果也有這番認識，舞臺上的表演便贏得充分的自由。

關注與傾聽

演員在舞臺上說出第一句臺詞之前，只要一上臺，哪怕是靜悄悄的出場，就已經進入表演了。所謂進入表演並非就等同扮演的人物，而是把自己置身於扮演的角色所處的情境之中來關注和傾聽。

以眼關注，以耳傾聽，這兩者緊密聯繫在一起。關注的同時也就在傾聽。

做關注狀和做傾聽狀都不可能真聽真看，不過是擺一個樣子而已，這時候恰恰處於閉目塞聽的狀態。關注和傾聽是表演藝術的起點，正是關注與傾聽引導演員進入角色。

關注和傾聽的條件是清除自我，也就是說內心得充分鬆弛，也就進入忘我的狀態。

無我的時候才可能全身心關注外在的世界和他人。而執著於自我只會弄得神經緊張，閉目塞聽。

戲劇演員可以從歌劇演員那裡學習怎樣傾聽和掌控自己的聲音。歌唱家都懂得讓自己發出的聲音圓潤，自我傾聽是第一關，然後才根據表演場地的大小如何讓聲音達到最

後一排觀眾席。這也如同提琴的演奏家，拉出第一個樂句時聲音得圓潤而有力度，傾聽是必要的保證。演員表演的時候，時不時傾聽，對聲音監控，從語調到音量都加以調節，並不隨情緒而發泄，才可能達到精湛的表演。

表演的三重性

通常論及表演藝術，講的是演員與人物兩者的關係，如何處理這兩者之間的關係便形成不同的表演方法。從狄德羅的《演員奇談》到布萊希特的間離法，強調的是演員當眾扮演他的角色，演員並非等同於人物，如何扮演和呈現他的角色靠的是表演的技藝。

另一個方向則以斯坦尼斯拉夫斯基爲代表的心理現實主義方法，講究的是演員如何生活在角色中，盡可能去體驗他的人物。不論前者還是後者都建立在演員與角色的雙重關係上。然而，如果進一步去追究演員表演時身心經歷的過程，不難發現這二重關係中還有個仲介的狀態竟然忽略了，在表演的時候事實上卻是經常出現的。

演員從日常生活中不可能立刻進入表演，霎時間成爲他要扮演的人物。演員從日常生活中的這「我」到扮演的角色「他」兩者之間，其實有一個過渡，這種狀態，不妨稱之爲中性演員。

從中國京劇或日本歌舞伎演員身上可以看得很清楚，也因爲演員在日常生活中的狀態離他扮演的角色差距很大。演員在上場之前，先要暖身、調嗓子、化妝、著裝，把生活中散漫的舉止清理掉，同時也凝神提氣，心理上作一番淨化，把日常的自我感覺轉化爲對自身和外界的關注，全身心都準備好，聽到音樂便到位上場。西方的歌劇、啞劇和舞劇演員在上場之前也同樣有從身體到心理淨化的階段，這時候自我的意識提升轉化爲對身體的關注和控制，以便投入表演。

從日常生活中的我到中性演員，再進入角色，這三重關係對戲劇演員來說其實是普遍存在的，問題只在於是否意識到，又是否自覺。不管演的是希臘悲劇，還是莎士比亞或是莫里哀的戲，演員如果日常生活中的自我不先多少得以淨化，也很難直接進入角色。

從日常生活中的我，淨化爲中性演員的狀態，再進入角色，這三重關係也貫穿表演的整個過程。身心得以淨化的演員，也即作爲中性演員，在舞臺上還時不時調整他的表演，進出於他的角色，並非總在角色之中。富有舞臺經驗的演員都懂得利用表演時的間隙，捕捉劇場中觀眾的反應，拿捏表演的分寸，或是同觀眾交流。而這種交流，有時是以角色的身分，有時是以演員的身分，說的當然是這種中性演員的身分，而非日常生活中的那個我。

放下自我

演員得學會放下自我，身心才得以解放，在舞臺上才感到自在。放下自我，也就是放下架子，放掉種種心理的負擔，自尊和自卑，自憐和自戀，也包括美醜和是非的判斷。再說，這種判斷最好都交給觀眾，演員演他扮演的人物就是了，不必為此費心。

放下自我才可能超越自我，否則在舞臺上擺不脫自我表現，而這恰恰是最糟糕的表演。放下自我才有可能避免舞臺上的濫情和煽情，舞臺上恰恰要避免感情的宣洩。人物的感情的流露哪怕是激情，也不靠演員的自我發洩，而是來自對人物的關注從而產生的態度，換句話說，來自演員對人物的認識，從而通過種種表演手段加以展示，而非直接訴諸感情的衝動。

超越自我，把這自我意識轉化為對自己的身體加以觀審的第三隻眼睛。這隻慧眼淩駕於演員的身體之上，從而掌控和調節自身的表演，而非沉溺其中，是演員必要的內在的修養。

演員在舞臺上一旦達到這種自我觀審，表演時便贏得極大的自由，表演時的餘裕與趣味油然而生，演員也就可以隨時隨地做自己的導演，而不僅僅去執行導演排戲時的調度和提示。表演時的這種觀審也會給演員的表演帶來新鮮感和新的趣味。

中性演員

中性演員正是對演員的身分同他日常生活中的自我意識區分開來，這種區分所以必要，也因為演員這種獨特的身分同他日常生活中的自我意識區分開來，這種區分所以必要，也因為演員通常察覺不到。然而，在表演的過程中又確實存在這樣一種身心的狀態，只不過大多數演員不曾充分意識到。

中性演員是演員在舞臺上的立足點，演員進出角色都得落到這個起點。因而也是表演時的一個坐標，可以利用這瞬間的餘裕，調節表演的分寸，清除掉過火的表演、蕪雜的情緒和瑣碎的動作，或是把表演推到足夠的強度，讓語調和節奏都變得分明。

演員一旦確立這潛在的坐標，也就可以取得必要的間隙，掌控觀眾的反應，同觀眾建立充分的交流。這種交流還離不開這中性演員的身分，正是扮演者當眾發揮他的表演，那極致之時，演員同時亮出他的身分，才喚起觀眾喝彩。中性演員的這種身分也是舞臺表演的支撐，造成表演的張力，喚起觀眾的反應，這也是劇場藝術必須具備的。

中性演員的這種身分並非是演員的自我表現，恰恰得排除掉自戀，才得以一身輕鬆，表演得自在自如，進出於角色都如魚得水，敏捷而灑脫。

中性演員既是一種身心解脫的狀態，也是一種自覺的意識，演員對此如果有充分的

認識，便可以招之即來，在表演的過程中，不時安下這樣的坐標，調節自己的表演，掌控劇場裡觀眾的反應。

姿勢

演員在舞臺上即使沒有臺詞，仍然在當眾表演，不可能也不應該鬆弛到平時日常生活中的狀態，而應該像鳥一樣總也在關注外界，總也在傾聽周圍的動靜。鳥且不說在空中飛翔的時候，總保持個姿勢，而且不斷變化，以便調整飛行的方向和速度。鳥即使是棲息在屋簷或地上，也同樣有個姿勢，而且總那樣自如而又有精神。

演員待在舞臺上沒有臺詞的時候，也應該像鳥一樣總有個姿勢，對演員來說這是個起碼的告誡。可曾見過一隻懶散的鳥？即使一動也不動總也有精神，且不說牠提腳、踱步、扭頭、轉身，都那麼可看，那麼有精神，饒有趣味。

鳥之所以那麼耐看，也因爲這姿勢並非擺出來的，也就不僵死，不造作，不唐突，而來自於對所處的環境的關注，並且融合在周遭的環境中，毫不搶眼，要知道鳥可從來不做戲，沒有那種拙劣表演的毛病。

雕塑家充分懂得姿態具有的含意，雕塑首先捕捉的正是這樣的姿勢，把人體瞬間的

動態變成不變的姿態，對姿態的捕捉和確定便是審美，從觀審可以進而達到令人深思的境界。

舞蹈家也充分懂得姿態的含意，這也正是舞蹈最基本的語彙。編舞對姿態的捕捉得在動作中，設計的是動作而非一個個的姿態。動作之所以帶來特殊的含意卻取決於姿態，舞蹈的動機和動作所達到的審美正是通過姿態來實現。因而，姿態可以說是動作的發端。

戲劇演員如果也懂得在臺詞之外運用姿態這樣一種身體的語彙，會大大增強舞臺的表現力。特別是戲劇演員，不像電影中的鏡頭，大量的中、近景和特寫，身體的姿態往往看不見，突出的僅僅是面部的表情。戲劇演員整個人始終在臺上，一無掩飾，如果缺乏對身體的姿態的意識，不講究行為舉止的表現力，只靠臺詞，該多麼遺憾。

態度

和姿勢聯繫在一起的是態度，姿勢分明可見，態度則未必。態度暗藏在姿勢中，一旦訴諸動作，態度便現示出來。日常生活中待人接物，隨時隨地都會有某種態度，哪怕有時難以察覺，或故意掩蓋起來。而掩蓋也得以虛假的態度來掩蓋內心的真實，這往往

更具有戲劇性。虛假就已經在做戲，問題只在於背後有無真實的動機支撐，喪失真實的心理根據的表演便流於膚淺，只是為取悅觀眾，或耍弄花招。

明，而且得借助於形體，通過動作、姿勢或手勢表現出來。日常生活中的態度往往是潛在的，或隱藏起來，而舞臺上人物的態度則需要看得分

好演員不直接宣泄感情，而是借助對人物的某種態度來表達情感，嘲弄或是同情，從而喚起觀眾的共鳴。高明的演員懂得在舞臺上也還保持對人物一定的距離，持有一種態度，用另一種眼光，悄悄關注他扮演的人物，恰如其分把人物置於某種處境。而情由境生，觀眾看來也就似乎是自然流露出來的，其實全出於演員的掌控，表演的精湛便在於此。

演員對他扮演的人物的態度出自於演員對人物的認識，這種認識並不包含在臺詞裡，得演員自己去發掘。一個出色的演員根據自己的認識，賦予人物的臺詞某種獨特的語調、眼神、舉止和步態，或專橫，或卑微，或天真，或笨拙，或精明或狡猾，都出自演員對人物的理解，對他扮演的人物的態度也就油然而生。有了這種態度，便可以恰如其分掌控和拿捏他的人物，一出場便給觀眾留下鮮明的印象。

演員對人物採取的態度給人物以鮮明的舞臺形象，給人物的臺詞注入生氣，舞臺上的表現力和分寸也由此而來。而演員表演時的機智與即興的火花都取決於對人物採取的

態度。

態度也是演員表演時的坐標。同一個人物在一齣戲中不同的段落，可以有不同的態度，有時是嘲弄，有時憐憫，隨同劇情的發展和人物遭遇，演員對他扮演的人物的評價也隨之變化，因而這種態度並非給人物一個僵死的標籤，或簡單的風格化。哪怕是喜劇，演員對人物的態度也不是一成不變，嘲弄也有不同的層次。而嘲弄中也可以帶有憐憫，同情也還可以又帶譴責，這都來自演員對人物深入的理解，表演時的機智正來自於這種態度。

沒有態度的表演則一片混沌，只得靠情緒的宣泄，或裝腔作勢，或故作姿態。

態度也是審美判斷的起點，幽默與滑稽，怪誕與荒誕，悲劇與喜劇這些審美評價都來自劇作家對他的人物採取的態度。演員在舞臺上呈現這些人物的時候同樣得有自己的態度，但這種態度得出自演員切身的感受，因而也是活生生的，這也是表演這門藝術魅力所在。

表情

表情比態度還微妙，也更細微，全集中在臉部，這種細微的情緒變化萬千，攝影機

可以捕捉到的在戲劇舞臺上往往難以看得分明，因而演員在舞臺上和攝影機前表演的差別也極大。

對戲劇演員來說，面部肌肉的控制得有一番專門的訓練，不是所有的演員都能做到的。戲劇演員得向啞劇演員學習，這微妙的表情臺下才看得清。看不見的內心的情緒對表演藝術而言沒有意義。

表情總是有含意的，表情也是一種語言，一種無聲的語言，在舞臺上沒有臺詞或靜場的瞬間，此時的表情則無聲勝有聲。

表情雖然往往同語言聯繫在一起，但並非就隨語言而來。固然，日常生活中語言的表述都會自然而然喚起相應的表情，但是在舞臺上，這種表情往往不夠分明，不足以傳達到觀眾席中去。演員在舞臺上的臺詞得經過一番排練，演員臺詞的功力是這行職業最基本的功夫，在表情上同樣也得下功夫，否則，在舞臺上會喪失表現力。

中國京劇的臉譜和西方啞劇中的小丑都是通過畫臉把人物的表情加以誇張，這種臉譜為的是把表情變得鮮明，而且格式化了。小丑的憂傷也可以畫成偌大的一滴眼淚，更為細緻的表情就得靠演員的表演，臉部也同身體一樣需要訓練。京劇演員中傳說有位高明的武丑，他面部的肌肉同他的手腳同樣來得靈巧，能當眾擠出眼淚，還能把眼淚臉貼臉傳到對方的臉上，這表明傳統戲劇的表演是非常重視顏面表情的訓練。可惜的是

現代戲劇的表演卻忽略了這方面的訓練，往往用激情和叫喊來掩蓋表演的不足。

憂傷和痛苦除了訴諸臺詞，更有舞臺表現力的還是身體的姿態和面部的表情。現時代的演員大可以從古希臘的雕塑和文藝復興時代的繪畫中得到啓發，在臺詞之外重新學會運用姿態和表情，從而大大豐富表演的語彙。

演員與角色

演員與他扮演的角色不可能等同，總也處於相互的關係中。演員在舞臺上呈現的人物總也受演員自身條件的限制，從而帶上演員自身的特色。因此，舞臺上呈現在觀眾面前的人物不如說是演員——角色這樣二重的身分，而不同的演員即使扮演同一個人物，總也不可能雷同。

舞臺上，演員同他的角色這兩者之間其實總也在對話。當然，這是一種潛在的對話。可通常演員覺察不到這種內心的對話，甚至誤以爲此時此刻就活在角色中，這也是那種現實主義的心理體驗的表演造成的錯覺。演員如果能自覺意識到這種對話，並運用這種對話，會給表演帶來許多趣味，而中性演員身分的確認，恰恰有助於建立這樣的對話。

演員與角色的二重關係，主導的是演員，角色則是回應。演員他對人物的態度主導他的表演，由此發端，喚起的回應便是角色。演員在扮演的時候又同別的演員扮演的角色進行交流，這時候並非是演員之間直接的交流，而是演員通過他的角色同別的演員扮演的角色之間的交流。有趣的是，演員得到的反饋會是積極的，意料不到的，也就成生動即興的反應，表演的愉悅也在這裡。好演員不僅自己做戲，也善於挑起對手即席的反應，這戲就演活了。

如果是獨角戲，只有一個演員在臺上，一名好演員也會時不時創造他的對手，把表演變得生動。他可以在舞臺上借助道具或某一物體，變成他假想的對手，比如說，面對一個骷髏作為死神；拿起一件衣物，設想為記憶中的某一人物；回顧腳下的影子而自言自語，把人物的自我變成出聲思考的對手，變成第二人稱你或是第三人稱他。

演員把他扮演的人物對手化，變成你或是他，雖然是虛擬的，卻可以造成刺激，把表演變得生動活潑。所謂對手化，並不需要把劇作中已經寫定的第一人稱的臺詞改為第二或第三人稱。即使臺詞用的是第一人稱，主人公思考的時候談到他人或往事，把他人或往事在舞臺上變成虛擬的對手，誠如莎士比亞的《哈姆雷特》（Hamlet）中的長篇獨白，談到死亡，談到幽靈。

演員與角色二重身分在舞臺上具於一身，聰明的演員善於建立之間的對話，並且把

這種對話延伸到觀眾席中去。時而以演員的身分，時而以角色的身分，建立同觀眾的交流，又時而是演員通過角色而訴諸觀眾，這時候便看好演員的機智與敏捷了。

觀審與體驗

演員同角色的對話是有前提的，這條件就是演員在舞臺上也還能觀審他的人物。這種對話當然是無聲，體現為對他扮演的人物採取某種態度，這種態度並非是簡單的愛憎或好惡，並不帶有是非或道德的評價，那都過於簡單，會流於漫畫或臉譜化。這種觀審同時也是審美，雖然也賦予他的人物某種感情的色彩，但主要是一種審美判斷，喜劇性還是悲劇性，古怪還是莊重，優雅或輕率，陰冷或怪誕，如此等等，這都來自演員對人物的理解。

演員如果對他的人物只一味觀審，當然未嘗不可，可這樣也會過於理性，演員還得進入他的角色，也就是以人物的身分來體驗。在舞臺上，演員通常都處於這種狀態，以中性演員的身分或者說演員的意識轉化為的那第三隻眼，對人物的觀審雖然只是時不時一瞬間的事，正因為有這種觀審，演員才可能進出於他的角色。否則，便沉溺於對人物的體驗之中，沒有餘裕來調節和掌控過火和不適當的表演，這正是現今舞臺上常見

的通病。

演員在角色中的體驗，也就是以人物的身分來觀看和感受當然是可能的，也即所謂進入角色，這不能不說是最佳的境界。問題是是否真進入這般佳境，而通常在舞臺上，演員說的是人物的語言，身心卻還未能從自我的約束中解脫出來。因此不得不擠壓激情，過火的表演、聲嘶力竭和虛假的造作便這麼來的。

如何真正進入人物的體驗，需要有一系列身心的訓練和修養，並非說進入便進入，觀審正是進入體驗必要的途徑。演員通過淨身從日常生活的習性中脫離，轉化為中性演員的狀態，自我意識昇華為第三隻慧眼，冷靜關照自己的身體，這番觀審正是為進入人物的體驗打開方便的法門。

演員在表演的過程中，觀審與體驗互相轉化，進出於角色，這也是不斷反覆的過程，貫穿於整場戲的演出。演員如果只一味去體驗，戲很可能變得鬆散拖拉而沉悶，不時的觀審則給戲以節奏。有舞臺經驗的好演員都知道表演時如何協調這兩種表演方法，體驗時人物便出現了，觀審時則掌控劇場，兩者互補。而表演的過程中，觀審與體驗相互交融，也不可能斷然區分。

演員的真誠

演員在舞臺上總也在做戲，但好的演員再怎樣表演對他扮演的人物都態度認真，這也是好的表演必要的條件。演員對觀眾來說就是在演戲，可對他扮演的人物的態度是同情或憐憫，或嘲弄，都出自肺腑，來不得半點含糊。否則，便流於虛假，甚至油滑，這也是表演藝術的大忌。

滑稽也是一種表演，可應該說是表演藝術的下乘，也因為滑稽背後缺乏演員內心的這份真誠。滑稽和媚俗相去不遠，背後的動機是取悅觀眾，而且得投合通俗且不說庸俗的趣味。

滑稽離喜劇相去甚遠。誠然有通俗的喜劇，可也包含演員對扮演對象的某種審美評價。然而滑稽卻只一味討好觀眾，以便博得一笑，並不包含對表演對象的認真的評價或批評。滑稽很容易變成演員僅僅讓自己不斷出醜，從而喪失對事物和人的判斷。

滑稽也可以變得富有含意，乃至於詩意，那就得把演員同臺上表演的角色分開，拉開距離，以便觀審，在觀審中確立對扮演的人物的某種態度，也就還得回到演員內心的真誠，才可能清醒，才得以觀審。換句話說，真誠是觀審的出發點。

滑稽是很容易做到的，賦予滑稽以詩意卻是上乘的表演，得建立在演員對人世清醒

觀察的基礎上，而真誠恰恰是對外在世界和人物內心觀審的必要的出發點。

表演的真實感

假戲真做，是演員獨特的倫理。舞臺上的表演當然都是假的，哭不需真哭，笑也未必真笑，全出於演技。然而，好的戲劇和精采的表演卻能深深打動觀眾，甚至往往超過生活中真人真事。原因何在？這誠然首先得力於好的劇作，舉凡優秀的劇作都觸及人性真性情，揭示了人生真實的困境。但是，這戲的演出是否能喚起觀眾的共鳴卻得仰仗演員的表演。演員的表演是否傳達出劇作中揭示的真實，則全然取決於演員。

假戲所以能真做，便在於演員是否全身心投入。戲劇舞臺上原本是遊戲人生，但以此為職業的演員還有演員獨特的倫理，那就是以真誠的態度竭盡全力投入表演。哪怕在表演上極度的誇張，十分講究舞臺的表現形式，風格化乃至於變形，演員一旦以這種認真的態度全身心投入，這種真誠便穿透表演的形式而直抵觀眾，令觀眾折服，動心。這真的態度全身心還是三心二意，還是唬弄觀眾，只要一上舞臺，劇場裡還不得不半點虛假，演員全身心還是三心二意，還是唬弄觀眾，只要一上舞臺，劇場裡立馬見效，即使燈光、佈景和導演的調度做得再怎樣講究都掩蓋不了。

演員是否以嚴肅認真的態度進入表演乃關鍵所在。這同戲中的人物是否輕佻沒有關

係，哪怕是輕鬆的喜劇，即使是劇中人在胡鬧，演員卻不可以就掉以輕心，以玩笑來對付表演。這便是演員這行職業的道德，也是表演藝術的品格。演員畢生獻身供奉這門藝術，從年輕時學藝練功起，他的舞臺生涯一個戲接一個戲，都不可能雷同，總也在探索，精益求精，沒有止境，這也是舞臺表演藝術家同業餘客串票友的區別。

丑角與優伶

丑角與優伶本是演員不容置疑的身分。演員在舞臺上不必擔當演員之外的別的身分，諸如社會批評家、政治宣傳員，那只會糟蹋掉這門藝術。丑角與優伶乃是東西方戲劇自古以來不變的身分，重新在舞臺上確認這一身分非常必要，也因為現當代戲劇中的政治和意識形態往往把演員這種獨特的身分弄得模糊了。

西方戲劇中的丑角這一傳統的角色正是對演員身分的確立，有了這種獨特的身分，演員便贏得了在舞臺上戲弄人生的自由而無禁忌，多少免除了宗教和政治權力的干預，也避免了世俗社會的習俗和道德的種種限制，演員在舞臺上的這點特權才得到社會的公認。東方亞洲傳統戲曲的優伶同西方戲劇的丑角也是同等的社會地位，只不過演員的角色的區分更多樣化，所謂生旦淨丑分為不同的行當，是男是女，都可以在舞臺上嬉笑嬌

嗔怒罵，遊戲人生，不必較勁去辯論倫理和裁判是非，戲劇藝術創作的自由自古以來也就這樣贏得了。

不幸的倒是二十世紀以來意識形態的引入和政治的干預，不僅把劇作家變成政治宣講員，往往也把演員變成社會正義的傳聲筒或道義的裁判，舞臺上那番義正嚴詞把表演的趣味和戲劇的魅力都弄沒了。回到丑角也就是回到演員的身分，回到優伶，那份優雅與瀟灑，而輕鬆與灑脫才是演員的本色。

表演的語彙

語言這裡指的是有聲的語言，對演員來說，還有一種無聲的語言。有聲的語言已經由劇作表現成寫好了，只剩下如何處理的問題，而無聲的語言則全靠演員來創造。

演員只要一出場，在說出第一句臺詞之前，就以他的步態、姿勢、表情開始表演了。一舉一動，手勢和臺步，眼神和風度，且不說演員本身的氣質，這表情、態度、姿勢、手勢、步法、身段、節奏、韻律和風度就構成了表演最基本的語彙。可現今的戲劇舞臺上，特別是當代劇作的表演，恰恰忽略了臺詞之外的這些表演手段。

演員得重新認識到在說出的臺詞之前、之間、之後的這諸多的表演如此重要，語言

只有到非說不可的時候才說，在臺詞與對話中，隨時隨地以這種並不出聲的表演來貫串有聲的言語。臺詞既然劇作已經寫好了，演員的藝術就在於去找尋恰當的舞臺表演的語彙，用以創造他扮演的角色的舞臺形象。

現今的戲劇演員，也即通常稱之為話劇的演員，應該向啞劇、舞蹈以及亞洲的傳統戲曲演員學習，把現代戲劇一度喪失了的表演手段撿回來。這當然並非照搬，而是融合化解到當今的創作中去，這就是一番探索，以新鮮的經驗達到新的舞臺表現。舞臺表演藝術的革新，就在於去發掘新鮮的表演語彙和相應的表現形式。

導演的工作首先得調動演員表演的積極性和創造性，不能體現為演員的表演的構思都是空話，而舞臺的設計和導演的調度都應該突出演員的表演，為表演提供有趣的空間和新的可能，從而把演員的表演納入特定的舞臺呈現的形式中去。否則，導演的構思和設計即使新穎，很可能徒具形式，反而削弱了演員的表演，使戲喪失活力，也打動不了觀眾，僅僅成為某種觀念乃至於舞臺技術的展示，如此而已。

語言的趣味

戲劇的臺詞也即人物的語言，言到意達這種清楚的表達是遠遠不夠的。舞臺上的臺

詞並非如生活中的日常語言，如果一味模擬現實生活，會很乏味而失去張力。舞臺上無論是長篇獨白還是寥寥幾句簡短的對話，都得講究語言的趣味。也就是說，每一句話都得經過演員津津咀嚼，經過玩味，方才出口。這才字字珠璣，說出來擲地有聲而饒有趣味，喚起劇場裡觀眾止不住的讚賞。

語言的樂感對戲劇演員來說是一個起碼的要求。語言的韻味與節奏在好的劇作中就有，否則上不了舞臺。文辭的講究和修辭對舞臺的語言來說是不夠的，還得朗朗上口，這也還只是劇作家的事。演員把這臺詞變成活生生的語言，得有一番再創造。換句話說，首先得找到合適的語調，又還在音域和節奏上琢磨，既有語感又有充分的表現力，乃至於某種程度的強調，在劇場裡才能達到足夠的音量，清晰有力傳達到觀眾席中去。

這種語言的功力不能只憑激情，而那種無節制的衝動和激情卻往往弄得聲嘶力竭，連臺詞都聽不太清楚。高明的戲劇演員懂得諦聽自己的聲音，誠如歌劇演員，對聲音的調節與控制有方，語句的節奏與音高的變化得分明而又有表現力，才能令觀眾入迷。這還不只是詞句的玩味，哪怕是潛在的含意，由一名好演員說出來便已經帶上某種語氣和韻味。這種活生生的語言具有的樂感應該說如同樂句，同音樂相去不遠，如同歌劇演員將樂譜賦予有情感的人聲。

與歌劇的唱詞相比，戲劇中的語言其實更講究，也更細緻、更微妙，而且沒有旋律

和樂隊的烘托，全靠演員臺詞的功夫。戲劇演員如果認識到是在某種程度上為臺詞既作曲又演說或演唱，便會非常盡心下功夫。

演員對臺詞的處理僅僅就聲音而言，就有不同的程度和層次，是切切私語，日常對話，還是高談闊論，喧嘩喊叫，甚至於從朗誦到唱誦。劇作中通常都沒有說明和規定，全在於演員的理解與處理，同樣一個文本到不同的演員手裡，可以得到完全不同的發揮，連劇作家也未必能想像到，這便是演員的創造。

戲劇終歸得在舞臺上實現，演員是戲劇這門藝術的體現者。從這個意義上講，劇作家、導演和舞臺的設計與燈光都是為演員服務的，而演員全身心投入則是對這門藝術的供奉。

二〇〇九年十月三十一日於巴黎

附錄
高行健戲劇與電影創作年表

整理：陳嘉恩

劇作

完成年份	劇　作	發表年份	刊物／出版社	出版地
一九八二	《絕對信號》	一九八二	《十月》一九八二年第五期	北京
		一九八五	《高行健戲劇集》群眾出版社	北京
		二〇〇一	聯合文學出版社	臺北
一九八三	《車站》	一九八三	《十月》一九八三年第三期	北京
		一九八五	《高行健戲劇集》群眾出版社	北京
		二〇〇一	聯合文學出版社	臺北
一九八四	《現代折子戲》（〈躲雨〉、〈模仿者〉、〈喀巴拉山口〉、〈行路難〉）	一九八四	《鐘山》一九八四年第四期	南京
		一九八五	《高行健戲劇集》群眾出版社	北京

年代	劇作	年	出版	地點
一九八五	《獨白》	一九八五	《新劇本》一九八五年第一期	北京
		一九八五	《高行健戲劇集》群眾出版社	北京
		二〇〇一	聯合文學出版社	臺北
一九八五	《野人》	一九八五	《十月》一九八五年第二期	北京
		一九八五	《高行健戲劇集》群眾出版社	北京
		一九九五	《高行健戲劇六種》帝教出版社	臺北
		二〇〇一	聯合文學出版社	臺北
一九八六	《彼岸》	一九八六	《十月》一九八六年第五期	北京
		一九九五	《高行健戲劇六種》帝教出版社	臺北
		二〇〇一	聯合文學出版社	臺北
一九八七	《冥城》	一九八九	《女性人》一九八九年第一期	臺北
		一九九五	《高行健戲劇六種》帝教出版社	臺北
		二〇〇一	聯合文學出版社	臺北
一九八八	《聲聲慢變奏》	一九九〇	《女性人》一九九〇年第九期	臺北
		一九九五	《高行健戲劇六種》帝教出版社	臺北
		二〇〇一	聯合文學出版社	臺北

完成年份	劇作	發表年份	刊物／出版社	出版地
一九八九	《山海經傳》	一九九三	天地圖書有限公司	香港
		一九九五	《高行健戲劇六種》帝教出版社	臺北
		二〇〇一	聯合文學出版社	臺北
一九八九	《逃亡》	一九九〇	《今天》一九九〇年第一期	斯德哥爾摩
		一九九五	《高行健戲劇六種》帝教出版社	臺北
		二〇〇一	聯合文學出版社	臺北
一九九一	《生死界》	一九九一	《今天》一九九一年第一期	斯德哥爾摩
		一九九五	《高行健戲劇六種》帝教出版社	臺北
		二〇〇一	聯合文學出版社	臺北
一九九二	《對話與反詰》	一九九三	《今天》一九九三年第二期	臺北
		一九九五	《高行健戲劇六種》帝教出版社	臺北
		二〇〇一	聯合文學出版社	臺北
一九九三	《夜遊神》	二〇〇一	聯合文學出版社	臺北
一九九五	《周末四重奏》	一九九六	新世紀出版社	香港
		二〇〇一	聯經出版事業有限公司	臺北

有關戲劇的論著

發表年份	書　名	出版社	出版地
一九九六	《沒有主義》	香港天地圖書公司	香港
一九八八	《對一種現代戲劇的追求》	中國戲劇出版社	北京
二〇〇八	《論創作》	明報月刊出版社	香港
二〇一〇	《論戲劇》	聯經出版事業有限公司	臺北

一九九七	《八月雪》	二〇〇〇	聯經出版事業有限公司	臺北
二〇〇〇	《叩問死亡》	二〇〇四	聯經出版事業有限公司	臺北
二〇〇七	《夜間行歌》	二〇一〇	《聯合文學》二〇一〇年第四期	臺北

戲劇演出

年份	劇名	地區	劇場／演出團體
一九八二	《絕對信號》	北京	人民藝術劇院
一九八三	《車站》	北京	人民藝術劇院
一九八四	《車站》	南斯拉夫 Yugoslavia	不詳
一九八五	《野人》	北京	人民藝術劇院
一九八六	《野人》	香港	第四綫劇社
一九八六	《車站》	倫敦 London（英國）	Litz Drama Workshop
一九八七	《躲雨》	斯德哥爾摩 Stockholm（瑞典）	Kungliga Dramastika Teatern
一九八八	《車站》	漢堡 Hamburg（德國）	Thalia Theater
一九八八	《野人》	香港	香港舞蹈團
一九八八	《冥城》	香港	香港舞蹈團
一九八九	《聲聲慢變奏》	紐約 New York, NY（美國）	Guggenheim Museum
一九九○	《彼岸》	臺北	國立藝術學院
一九九○	《車站》	維也納 Vienna（奧地利）	Wiener Unterhaltungs Theater
一九九○	《野人》	香港	海豹劇團

年	作品	地點	演出單位
一九九二	《逃亡》	斯德哥爾摩	Kungliga Dramatiska Teatern
一九九二	《逃亡》	紐倫堡Nuremberg（德國）	Staatstheater Nürnberg
一九九二	《絕對信號》	臺北	果陀劇場
一九九二	《對話與反詰》	維也納	Theater des Augenblicks
一九九三	《生死界》	巴黎 Paris（法國）	Le Rond-point, Théâtre Renaud-Barrault
一九九三	《生死界》	阿維農 Avignon（法國）	Festival d'Avignon
一九九三	《生死界》	悉尼 Sydney（澳大利亞）	Centre for Performance Studies, University of Sydney
一九九四	《生死界》	弗羅里 Veroli（義大利）	Dionsya Festival Mondial de Théâtre
一九九四	《逃亡》	波茲南 Poznan（波蘭）	Teatr Polski
一九九四	《逃亡》	法國	La Compagnie RA
一九九五	《逃亡》	圖爾 Tours（法國）	Le Centre national dramatique de Tours
一九九五	《彼岸》	香港	香港演藝學院
一九九五	《對話與反詰》	巴黎	Théâtre Molière
一九九六	《生死界》	格丁尼亞 Gdynia（波蘭）	Teatr Miejski

年份	劇名	地區	劇場／演出團體
一九九七	《逃亡》	東京 Tokyo（日本）	龍之會
一九九七	《生死界》	紐約	Theater for the New City
一九九八	《逃亡》	東京	俳優座劇團
一九九八	《車站》	克盧日－納波卡 Cluj-Napoca（羅馬尼亞）	Théâtre hongrois de cluj
一九九八	《逃亡》	貝寧 Bénin 及象牙海岸 Côte d'Ivoire	Atelier Nomade
一九九九	《夜遊神》	阿維農	Théâtre des Halles
一九九九	《車站》	橫濱 Yokohama（日本）	月光舍
一九九九	《對話與反詰》	波爾多 Bordeaux（法國）	Scène Molière d'Aquitaine
一九九九	《對話與反詰》	巴黎	Théâtre Molière
二○○一	《生死界》	斯德哥爾摩	Kungliga Dramatiska Teatern
二○○一	《對話與反詰》	阿維農	Théâtre des Halles
二○○一	《彼岸》	伊利 Erie, PA（美國）	Schuster Theater, Gannon University
二○○一	《彼岸》	悉尼	Downstairs Theatre, Seymour Centre

年	作品	地點	劇團／場所
二〇〇一	《彼岸》	紐約	Stone Soup Theater Arts, Marymount Manhattan College
二〇〇一	《彼岸》	牛津 Oxford, OH（美國）	Miami University
二〇〇一	《生死界》	印第安納波里 Indianapolis, IN（美國）	Butler University
二〇〇二	《生死界》	香港	無人地帶劇團（粵語演出）
二〇〇二	《八月雪》	臺北	國家劇院
二〇〇二	《逃亡》	溫哥華 Vancouver（加拿大）	Western Theater
二〇〇二	《絕對信號》	首爾 Seoul（南韓）	不詳
二〇〇三	《車站》	新特拉 Sintra（葡萄牙）	Compahia de teatro de Sintra
二〇〇三	《車站》	安那堡 Ann Arbor, MI（美國）	Arena Theater, University of Michigan
二〇〇三	《逃亡》	布達佩斯 Budapest（匈牙利）	Théâtre de la Chambre Holdvilag
二〇〇三	《彼岸》	洛杉磯 Los Angeles, CA（美國）	The Sons of Beckett Theater Company, Hollywood
二〇〇三	《彼岸》	悉尼	Downstairs Theatre, Seymour Centre
二〇〇三	《彼岸》	維頓 Wheaton, IL（美國）	The Theater Department, Wheaton College

年份	劇名	地區	劇場／演出團體
二〇〇三	《夜遊神》	漢諾威 Hanover, NH（美國）	Dartmouth University
二〇〇三	《夜遊神》	戴維斯 Davis, CA（美國）	Theater and Dance Department, University of California at Davis
二〇〇三	《夜遊神》	墨西哥城 Mexico City（墨西哥）	Teatro La Capilla
二〇〇三	《對話與反詰》	悉尼	The Cellar Theatre, University of Sydney
二〇〇三	《對話與反詰》	埃德蒙頓 Edmonton（加拿大）	The Drama Department, University of Alberta
二〇〇三	《生死界》	納沙泰勒 Neuchâtel（瑞士）	Théâtre des gens
二〇〇三	《生死界》	香港	無人地帶劇團（英語演出）
二〇〇三	《周末四重奏》	紐約	The Play Company
二〇〇三	《周末四重奏》	巴黎	Comédie Française
二〇〇三	《叩問死亡》	馬賽 Marseille（法國）	Théâtre du Gymnase
二〇〇四	《彼岸》	波士頓 Boston, MA（美國）	Boston University
二〇〇五	《八月雪》	馬賽	Opéra de Marseille

年份	劇目	地點	機構
二○○五	《生死界》	巴尼厄 Bagneux（法國）	Théâtre Victor Hugo
二○○五	《夜遊神》	亞登 Adenne（希臘）	East West Center
二○○六	《對話與反詰》	威尼斯 Venice（義大利）	La Biennale di Venizia
二○○六	《彼岸》	歐里亞克 Aurillac（法國）	Festival d'Aurillac
二○○六	《逃亡》	聖米尼亞多 San Miniato（義大利）	Teatrino dei Fondi
二○○六	《絕對信號》《車站》《生死界》	首爾	Theater Bando
二○○六	《彼岸》	布萊克斯堡 Blacksburg, VA（美國）	Virginia Technical Institute and State University
二○○七	《逃亡》	巴勒莫 Palermo（義大利）	Teatro Libero
二○○七	《生死界》	巴黎	Compagnie Niza
二○○七	《彼岸》		
二○○七	《夜遊神》	聖母鎮 Notre Dame, IN（美國）	Notre Dame University
二○○七	《逃亡》選段	昆西 Quincy, MA（美國）	Eastern Nazarene College

年份	劇名	地區	劇場／演出團體
二〇〇七	選段	克里夫蘭 Cleveland, OH（美國）	Cleveland Public Theater
二〇〇八	《生死界》	馬德里 Madrid（西班牙）、玻利維亞 Bolivia、祕魯 Peru	Alliance francaise
二〇〇八	《逃亡》	馬德里	Teatro Lagrada
二〇〇八	《逃亡》	巴拉姆 Palmo（義大利）	Teatro Incontrojione
二〇〇八	《山海經傳》	香港	眾劇團（爲香港中文大學「高行健藝術節」製作）
二〇〇八	《彼岸》	芝加哥 Chicago, IL（美國）	Halcyon Theater
二〇〇八	《彼岸》	美國	Gustavo Theater
二〇〇八	《彼岸》	匹茲堡 Pittsburgh, PA（美國）	Carnegie Mellon University
二〇〇八	《彼岸》	普洛維登斯 Providence, RI（美國）	Leeds Theater, Brown University
二〇〇八	《彼岸》	斯沃斯莫爾 Swarthmore, PA（美國）	Swarthmore College
二〇〇八	《彼岸》	紐約	The City University of New York
二〇〇九	《車站》	杜林 Turin（義大利）	Teatro Borgonuovo de Rivoli

電台廣播

年份	劇名	廣播地區	製作／廣播團體
一九八四	《車站》	匈牙利	Radio Nationale de Hongrie
一九九二	《逃亡》	英國	BBC, Royaume-Uni
一九九三	《生死界》	法國	Radio France Culture
一九九六	《逃亡》	法國	Radio France Culture

二〇〇九	《逃亡》	拉里奧哈 La Rioja（西班牙）	Compagnie Artistas Y, Festival Actuel de La Rioja
二〇〇九	《夜間行歌》	米蘭 Milan（義大利）	La Milanesiana
二〇〇九	《夜間行歌》	巴尼厄	Compagnie SourouS
二〇〇九	《生死界》	埃武拉 Évora（葡萄牙）	A Bruxa Teatro
二〇〇九	《生死界》	布魯塞爾 Brussels（比利時）	Bozar Thoatre
二〇一〇	《夜間行歌》	巴黎	Théâtre de l'Epée de Bois, Cartoucherie

年份	戲名		
一九九七	《生死界》	美國	Radio Free Asia
一九九八	《對話與反詰》	法國	Radio France Culture
二〇〇〇	《周末四重奏》	法國	Radio France Culture
二〇〇〇	《獨白》	瑞典	Sveriges Radio
二〇〇三	《周末四重奏》	香港、英國、澳大利亞、紐西蘭、愛爾蘭、美國	香港電台爲"Worldplay 4 International Festival"製作；英國BBC、加拿大CBC、澳大利亞ABC、紐西蘭RNZ、愛爾蘭RTE、美國LA Theatre Works及香港電台聯播。
二〇〇四	《車站》	波蘭	Radio Polonaise

電影製作

年份	戲名	導演	片長
二〇〇六	《側影或影子》	高行健、Alain Melka及Jean-Louis Darmyn	一二八分鐘
二〇〇八	《洪荒之後》	高行健	二十八分鐘

關鍵詞索引

當代名家
論戲劇

2010年4月初版　　　　　　　　　　　　　定價：新臺幣320元
2016年3月初版第三刷
2020年4月二版
2021年9月二版二刷
有著作權・翻印必究
Printed in Taiwan.

著　　者	高　行　健
	方　梓　勳
特約編輯	簡　敏　麗
封面設計	蔡　南　昇

出　版　者	聯經出版事業股份有限公司	副總編輯	陳　逸　華	
地　　　址	新北市汐止區大同路一段369號1樓	總　編　輯	涂　豐　恩	
台北聯經書房	台北市新生南路三段94號	總　經　理	陳　芝　宇	
電　　　話	(02)23620308	社　　長	羅　國　俊	
台中分公司	台中市北區崇德路一段198號	發　行　人	林　載　爵	
暨門市電話	(04)22312023			
郵政劃撥帳戶第0100559-3號				
郵撥電話	(02)23620308			
印　刷　者	世和印製企業有限公司			
總　經　銷	聯合發行股份有限公司			
發　行　所	新北市新店區寶橋路235巷6弄6號2F			
電話	(02)29178022			

行政院新聞局出版事業登記證局版臺業字第0130號

本書如有缺頁，破損，倒裝請寄回台北聯經書房更換。　　ISBN　978-957-08-5528-9 (平裝)
聯經網址 http://www.linkingbooks.com.tw
電子信箱 e-mail:linking@udngroup.com

國家圖書館出版品預行編目資料

論戲劇/高行健、方梓勳著 . 二版 . 新北市 . 聯經 .
　2020.05 . 216面 . 14.8×21公分 . （當代名家）
　ISBN　978-957-08-5528-9（平裝）
　[2021年9月二版二刷]

　1.戲劇　2.表演藝術　3.文集

980.7　　　　　　　　　　　　　　109005038